盼望的緣份

—— 陳百強

夏妙然　著

Forever My Love —— Danny Chan

媽媽

你的堅強

是我的驕傲

我懷念每天可以聽到你的聲音

聽到你給我無限的鼓勵

你積極面對人生

成為我們每天的力量

永遠懷念你

我知道你永遠都在我們身邊

從不同的角度支持我們

這一本書充滿著愛

亦希望將你帶給我們的愛

散發給身邊所有人

一切盡在不言中

媽媽

永遠懷念你

哥

想起你就會想到更多正能量

有你是我的幸福

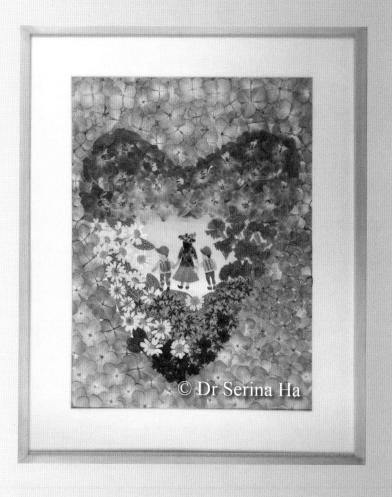

夏妙然押花作品

花的世界無限可能　愛的世界

展覽：大阪展覽會（25-28/5/23）

花材：飛燕草、馬鞭草、繡球花、白晶菊

序一

夏妙然是我任教小學時的學生，在我眼中，她永遠是個孩子。看著她由孩子漸漸成長至出來社會工作，再到研習專業，過程中，肯定闖過一個個的難關。那至今仍然專注於押花的毅力，非一般女孩子可以煉成的。想著想著，就用「蕙質蘭心」去形容她。

這孩子好學，因工作關係，要接觸不同語言的歌，她就狠下決心，把英語、日語和普通話都學出好成績來。而且學習的成果，成為她押花藝術上的一大助力。除了幫助她修習這門藝術外，更為她鋪出美麗的道路，讓她在世界上不同的地域成功地展示她獨特且過人的作品，從而獲得驕人的成績和獎項。

難得的是這孩子以發揚押花藝術為己任，把所學所成與同好和後學分享。不以所學所言自誇，反而在不同的地域開班授徒，親自教授學生，還惠及有不同障礙的人士。教授押花外，也辦展覽，為推廣押花藝術不遺餘力。

今次她繼續以美麗的押花藝術構圖及真摯的故事分享陳百強「漣漪人生」，我十分支持她。希望本書可增加年輕人對這方面的學習和研究，從中探討香港當代偶像的流行文化。

序二

我與百強的緣份很淺，且看我寫給他的作品列表：

一九八六年：《我愛上課》

一九八八年：《煙雨淒迷》、《長伴千世紀》、《一串音符》、

《孤寂》、《愛的傷痕》

一九八九年：《一生何求》

一九九〇年：《試問誰沒錯》、《半分緣》、I DO I DO

一九九一年：《醉翁之意》

以上共十一首，加上一九九二年未完成錄音的《再見，情不變》，
共六年，才勉強當十二首吧！

那次到錄音室，本來就是想見見他，不料監製說怕寒暄耽誤了進
度，把我勸走了，就隔著一扇門，沒見著！之後在唯一一通電話中，
他說他知道後追出來了，無奈我已不知所終！到後來兩次的頒獎典
禮中，總是他在後台，我在觀眾席，要不他在台上，我又被請入了
後台……就這樣，神交六載，卻未曾相見，頗有點《蝶影紅梨記》
的況味！

我與百強的緣份卻也很深，雖然只出版了十一首歌，然而《 孤
寂》、《長伴千世紀》、《半分緣》、《試問誰沒錯》等都受

到大家喜愛，《煙雨淒迷》和《一生何求》更獲獎項，我倆在歌曲上可算是心領神會，不謀而合了！

他愛紫。

紫是朝雲初染；紫是落霞將逝。

那天，妙然來與我回首前塵時，也是一襲紫衣。她以豐厚的資料與靈魂的感悟填補著百強與我們之間的或深或淺的間隙，那一抹紫，又現眼前！

序三

說起陳百強，他是小輩歌手中我最喜愛的一位。雖然我倆年齡差一大截，但感覺我們的音樂思維很接近，很有共鳴。

跟你說一段有趣往事，那個年代的人都很喜歡聽收音機，我有一個習慣，睡前一定會開著收音機，令我易入夢鄉。記得七十年代尾的一個早上，收音機傳來美妙的歌聲將我從睡夢中喚醒，歌曲好聽到不想再睡。心裡奇怪是誰的歌聲，聲音完全陌生，接著收音機 DJ 介紹才知道新星誕生，陳百強主唱的《眼淚為你流》。

其實我在 Danny 出道前已透過他的父親認識他，只是我與陳先生來往不多，知道他的兒子很喜歡唱歌，原來就是陳百強，心想這孩子將來一定不同凡響。後來與他經常有機會碰面，因為我倆都是文華酒店常客，喜歡去那裡的閣樓喝下午茶。有一次與他傾談，問他為何唱歌也不先告訴 Auntie 一聲，他只是笑笑。可能因為我是長輩，對著我比較害羞，不敢直言。

香港的粵語流行曲已是六十多年的歷史，培育的歌星、歌手真是多不勝數，但我個人認為陳百強的唱功可真是獨一無二，得天獨厚的一副好嗓子，唱功細膩，選擇歌曲品味出眾，歌唱時給人貼心的感覺。不需要七彩繽紛的配套，閉著眼睛聆聽，已經令我跟隨他的歌聲走進各式各樣的意境、夢想。這才是最美的音樂歌唱呀！

Danny 主唱的歌曲多元化，風格與眾不同。除了他創作的粵語歌，國語及外文改編的歌曲也唱得動聽。他的經典歌曲不計其數，除了之前提過的《眼淚爲你流》，還有《漣漪》、《偏偏喜歡你》、《今宵多珍重》、《喝采》、《粉紅色的一生》、及後期的《一生何求》等。尤其是國語名曲《今宵多珍重》改編成廣東歌，一首優秀的作品大家都有目共睹。當然該曲的成功不單止是原曲旋律優美，Danny 的唱功了得，Chris Babida 的編曲也應記一功。

後來與他相遇機會漸多，我曾經計劃邀請他參與我的《白孃孃》，因爲他的氣質很適合許仙一角。他外型俊俏，穿著時尚摩登，很有書卷氣。故此約他見面：「Auntie 一直想傳承《白孃孃》，可是很難找到適合人選。我發覺你很合適演許仙，Auntie 年齡大了，已無法演出，想邀請你與梅艷芳合作，讓《白孃孃》可以承傳後世。」他答應考慮。一星期過後，他致電給我：「Auntie，我做不來的。做 musical 很辛苦，加上要一段很長時期排練及演出，我的體質健康負荷不到。」後來我想想，可能這只是他禮貌，以健康爲由推辭我的邀請。估計他不喜歡這個角色，又或者這些都不是他自己的創作，但他待人有禮，以自己問題藉口推卻，所以我眞的很喜歡他的爲人，對他的印象超好。

Danny 清楚自己的路向，忠於自己的音樂，敢於創作和創新，漸

漸地我這位 Auntie 都成了他的歌迷。我與他雖然是不同時代的音樂人，但非常有共鳴，理念接近，要求高，什麼都要親力親爲，最重要是「過得自己，過得人」。

最後希望我們的精神能留存給喜愛藝術文化者作爲啟示。

潘迪華

二〇二三年四月十一日

序四

親愛的 Danny：

三十年了，但你的音樂彷彿仍在我的腦海中，仍在。

遠方的你彷彿都知道我們。

初中的好幾年都浸淫在你的音樂世界裡。

聽著你憂鬱的聲音，驟覺我身伴像有兩道靈光，

通過音符互訴每個心傷悲。

紅館的那幾天都彷彿置身同一空間，

有著你的陪伴和庇佑，讓一切都順利發生。

是我慶幸我，人生中有著你的歌。

儘管聲音永遠是老，願你留下來的聲音從不更改，到老。

林家謙

前言

我們的緣份

此書緣起,多年前與朋友談起我人生其中一首金曲《一生何求》,因此希望寫一些關於陳百強的文章。當時我仍然努力於押花創作,分別在二〇二〇及二〇二一年推出了我的花藝環保書《花的世界無限可能》及《大自然之迴響:花的世界無限可能 II》。在押花的天地裡,我找到了一個新的領域,專注地繪畫出自己的彩虹人生。

當中我的紫色作品,帶領我進入一個新的世界,那裡使我呼吸到像薰衣草香般的世界,能淡淡品味人生。我的藍綠系列作品,和李樂詩博士合作引起大眾關注極地生態的瘦弱北極熊;遙望巴黎的廣場,藍色西方鳥在櫻花樹下分享無私的愛,感受生命的氣息,如泛起的漣漪,充滿愛與希望!

這年我與二十位前輩及朋友對話,談陳百強,談香港八十年代的流行文化,以及我們一起成長的記憶。當年的偶像歌手,不僅是被崇拜和模仿的對象,他們對香港的流行文化的發展,有著莫大的貢獻。他們的藝術成就,是香港文化的豐碩成果。

本書從我們與陳百強的緣份開始。透過二十位朋友的分享,讓大家了解陳百強音樂上的天份、待人接物的態度、對美學的認知及成就

等。本書以陳百強為主軸，同時側寫當時的生活文化，希望讀者閱讀後，一起承傳美好的回憶。

讓我們娓娓道來與陳百強之間的緣份，並分享一些珍貴的照片。特別感謝鄭國江老師為本書題字《盼望的緣份》，也感謝各位參與的前輩及好友！

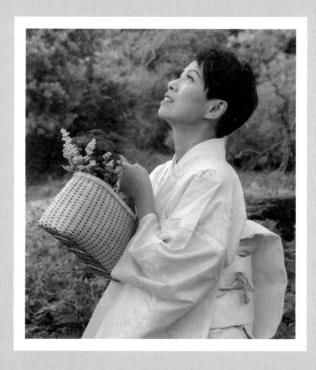

目錄

Track
01：當代偶像

／夏妙然

偶像的年代

六十至九十年代的偶像，有披頭四（The Beatles）、陳寶珠、蕭芳芳、呂奇、溫拿樂隊、譚詠麟、許冠傑、米高·積遜（Michael Jackson）、電影《兩小無猜》的麥·里斯德（Mark Lester）、《鐵達尼號》（*Titanic*）的里安納度·狄卡比奧（Leonardo DiCaprio）等等。

進入八十年代，香港經濟起飛，人們生活改善，不同的文化傳來香港，每個人的家中也會有些外國的電器。當時，電視台開始有不同的比賽如業餘歌唱比賽。全港十八區業餘歌唱比賽是香港的一個大型歌唱比賽，與新秀歌唱大賽並稱香港樂壇兩大搖籃，許多歌手也曾參加這些比賽。香港電台也辦過相關的比賽。以下是一些業餘歌唱比賽的資料：

一九七八年香港電台業餘歌唱比賽中，蔡楓華是當屆冠軍，參賽歌曲是《魔劍俠情》，後來於一九七九年三月加入香港電台，主持《輕談淺唱不夜天》；杜德偉及周華健為同屆參賽者。

一九七九年香港電台業餘歌唱比賽中，雷有暉、雷有曜和鄧祖德組成 Trinity 樂隊參賽並獲得合奏組冠軍；我獲得歐西歌曲／民歌獨唱冠軍；張明敏獲得國語歌曲組冠軍。

一九八四年第一屆全港十八區業餘歌唱比賽中，張學友憑著一首《大地恩情》奪得冠軍。第二屆曾改名為保良局全港十九區業餘歌唱比賽，李克勤演唱其偶像譚詠麟的《霧之戀》而獲得冠軍。

八十年代偶像風

當時非常流行看偶像雜誌，如《好時代》、《歌謠界》、《年青人週報》，主要是報導日本的偶像，那時候山口百惠、近藤眞彥、中森明菜、松田聖子、少年隊常常出現在雜誌的封面上。而香港很多歌手也把他們的歌曲改編成廣東歌而大受歡迎，日本的偶像亦可以因為這樣來香港舉行演唱會及推出唱片。為甚麼只有日本呢？其實八十年代韓國還沒有龐大的娛樂產業，直至九十年代才開始出現韓國電視劇、韓國經理人或唱片公司，所以八十年代可以說是日本偶像的天下。

我們本土的偶像當然是鄧麗君、許冠傑、譚詠麟、溫拿樂隊、陳百強、張國榮、梅艷芳、蔡楓華和 Beyond 等等。他們除了唱歌之外，還有不同的藝術貢獻，例如許冠傑集作曲作詞於一身，推出多首反映社會現況、諷刺時弊的歌曲，他在日本也有很多歌迷。還記得當年他和西城秀樹一起在日本接受訪問！

溫拿樂隊和 Beyond 更是許多年輕人模仿的對象，他們的歌曲表達了年輕人追逐夢想的心情和不放棄的精神，他們的出現興起了香港的「夾 band」熱潮。哥哥張國榮、梅艷芳不單是舞台偶像，參演

的電影和電視劇集都深受歡迎！蔡楓華善於唱小調廣東歌，除了唱歌，也在電台主持節目。

陳百強是繼許冠傑之後的創作偶像派歌手，天才橫溢，亦很有美學藝術造詣。他曾獲得兩屆「十大傑出衣著人士」獎，自己親自策劃唱片封套，並獲得相關獎項，甚至被邀請到歐洲演出。他的衣著引領潮流，儘管離開我們三十年了，但今天的人仍然覺得他當年的衣著打扮非常時尚，無論服裝或髮型，他由始至終都是人們模仿的對象。讓曾跟他合作過或崇拜他的好朋友娓娓道來他們與這位當代偶像的緣份吧！

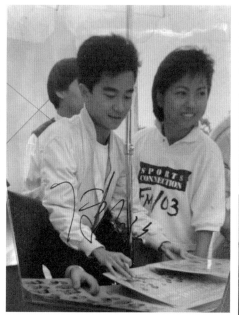

陳百強與夏妙然一起出席活動的照片，附有陳百強親筆簽名。

陳百強和夏妙然

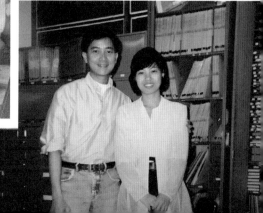

Track
02: 漣漪人生

鄭老師是我的小學美術老師,這麼多年以來,我跟老師仍然保持聯絡,互相分享日常生活事,或大自然的景物,例如他會把每日看到的花拍照傳給我,而我就會將自己製作的押花作品給他看,交流藝術作品,甚有得益。我們談及與陳百強的緣份:鄭老師和陳百強合作了數十年,首首金曲,包括《凝望》、《偏偏喜歡你》、《漣漪》和《眼淚在心裡流》等等。有趣的是,他們合作這麼多年,期間是甚少聯絡的。鄭老師寫給陳百強的歌詞恰到好處,到底有甚麼微妙的地方連接他們的關係?讓我們慢慢踏進鄭老師的漣漪人生。

／鄭國江

夏：夏妙然

鄭：鄭國江

《眼淚爲你流》

夏：你在我上小學時教我美術，從那時開始啟發了我在藝術方面的
　　發展。

鄭：難得你發揚光大。

夏：其實你多年來一直寫詞，從來沒有放棄做教育的工作。

鄭：我覺得寫詞，在詞章裡面，是傳達一些訊息，相比在課室，領
　　域更加廣闊。

夏：通過舉辦填詞班，教授學生或者組織填詞的技巧和經驗，將你
　　填詞的心得一直發揚光大。

鄭：是他們發揚光大。

夏：說起來，你和陳百強合作數十年了。

鄭：不知道多久了，總之是由他開始，而直至最後我們都合作得很
　　緊密。

夏：他在一九七七年參加電子琴比賽並獲勝。他那時真的很洋化，唱許多英文歌，第一張專輯 *First Love* 一九七九年推出的時候，有一半都是英文歌。中文歌幾乎全部都是你填詞的，只有《兩心痴》是他自己填詞。整個專輯最 hit 的是《眼淚為你流》，由陳百強寫曲，你填詞。你見到這個那麼洋化的年輕人，要深情演繹《眼淚為你流》，你為何有信心他能駕馭得到呢？

鄭：其實那首歌本來他自己已填了歌詞，但是他的經理人覺得不夠商業化，所以就找我填。你也知道那時他們很緊張銷路。後來一九八二年推出的《孤雁》也是同樣的情況。

夏：好重要，第一張唱片。

鄭：他的經理人就說不如我們做年輕人間那種疏離的感覺，就好像當他們打電話給親密的朋友，對方突然間掛了電話，那種不知所措、無奈的心情。所以這首歌開始的時候就是「咔磕」一聲（掛電話的聲音）。

夏：我對那些音效印象非常深刻，因為在這首歌之前，似乎沒有哪一首廣東歌運用了這種元素。其後一九八〇年推出的《幾分鐘的約會》開首用了當時地鐵的月台廣播，也很特別。

鄭：那時候地鐵剛開通，他想寫一首和地鐵有關的歌曲，我真的費煞思量，如何寫和地鐵有關的歌曲？然後發覺原來地鐵車速很快，它的旅程是很短暫的，那我就想像一對年輕人在地下鐵偶

然地遇見，幾分鐘後又分開，於是寫成《幾分鐘的約會》，很
切合地鐵那種快速感覺。

《凝望》

夏：這首歌令我想起陳百強的另一首歌——《凝望》。這首歌寫的
是他對在日本遇見的一位女孩念念不忘的情感。

鄭：當時寫歌詞之前，經理人跟我分享了他在日本遇到一個心儀的
少女的故事。就是那一刻，他留下了一個好深刻的印象，希望
寫一首歌保留這種感覺。我沒有見過那位日本少女，我唯有想
像，陳百強是一個比較含蓄的少年，那種傾慕的感覺會是怎樣
的呢？我希望將那一剎那的感覺凝聚在歌詞裡面。

夏：還有很多首歌都是金曲，包括《偏偏喜歡你》、《漣漪》。尤
其是《漣漪》，引來很多故事。這首歌除了非常受大眾歡迎，
還贏了廣告歌曲獎項。當時，香港樂壇的三大詞匠，是黃霑、
盧國沾和你，各人有各人的風格，黃霑寫的詞比較灑脫，即是
《滄海一聲笑》那些；盧國沾的作品大多表達了一些哲理；而
有些人就會覺得你寫的詞跟自然、風景、感覺有關。究竟《漣
漪》帶出甚麼訊息呢？是一個愛情故事？還是一個大自然的感
覺呢？

《漣漪》

鄭：我喜歡畫畫，所以我總是將很多畫意放在歌詞裡面。其實填
《漣漪》時，我的靈感來自小學中文老師教授冰心的一篇散
文（《往事》（一）之七），文章提到雨滴落在缸水裡，水
滴化成一串的漣漪，當時老師在黑板上寫了「漣漪」兩個字，
我記得很清楚。

夏：這兩個字很有意境。

鄭：是的，但是就一直都沒有甚麼太大的感覺，直到我收到陳百強
的 demo，我突然間好想將這滴水產生的漣漪，跟人的一些生
活上的感受聯繫在一起，於是就寫了《漣漪》這一首和人生或
者和感情有一點關係的歌詞。沒想到大家會那麼喜歡，我覺得
很開心。

夏：這首歌其實除了金曲獎之外，還成為了一個集團的廣告歌，其
後又拿到廣告獎，還有很多人都會用這首歌的寓意去表達對愛
情或人生的看法。說起來，《漣漪》給人淡淡的、溫柔的感覺，
而另一首同年推出的改編歌《今宵多珍重》，當中的情感則是
很強烈的。這首歌描寫了一對戀人即將分開，感到依依不捨和
悲痛。當時陳百強出道兩、三年，才二十四歲，你是否曾擔心
過歌詞不太符合他的形象或心境？

鄭：起初是有一些擔憂的，一些較「重」的字句，即偏重感情多一

些的，我都不敢放在給他的歌詞裡面。直到聽到他錄音時，我覺得他成長了，把這首歌的情感演繹得很好，於是我告訴他：「其實我有一段這樣的歌詞，你看一看適合你嗎？」他試唱了之後，發覺這段歌詞更能表達歌曲的感情，所以就選用了，也就是大家今天聽到的《今宵多珍重》，而這亦成為了一首老少咸宜的歌曲。其實我和陳百強合作的時間比較長，由他青少年的年代開始，一直跟著他成長，不知不覺原來他已經長大了，無論是外表，還是心態。

《今宵多珍重》後，還有一首《相思河畔》，其實這是我真真正正為陳百強度身而寫的一首歌，描述了一個年輕人對愛情的看法，我絕對是因為他而寫到這樣的歌詞，但是這首歌反而沒有《今宵多珍重》那麼受歡迎，我是有些失望的，後來難得梅艷芳翻唱了這一首歌，證明是有知音人。

夏：將這些舊歌重新演繹，現在的廣東歌樂壇也可這樣做嗎？

鄭：可以的，好像《今宵多珍重》，它的編曲比較現代化，稍微改編一下，加入一些現代的元素，或許就有另一番感覺。我覺得某一個年代有某一個年代的音樂節奏，很適合讓一些舊的旋律重生，所謂舊瓶新酒，可以重新再灌醉歌迷。

有創意和想法的歌手

夏：再灌醉他們，哈哈。《今宵多珍重》是一首懷舊的時代曲，同時有一些歌詞很廣東化。《偏偏喜歡你》也一樣，我記得你初初是填「我又爲何偏偏鍾意你」的，哈哈……

鄭：對，廣東歌是這樣的，你要根據每一個旋律、每一個音填，不能夠換的，那個字就是 fit 那個音。他給我那個旋律，我只能夠填「鍾意」。但是整首歌詞都是書面語，而「鍾意」是口語，總覺得有一點格格不入，雖然大家都明白「鍾意」和「喜歡」的意思是完全一樣的，只是看文字版的時候，如果是用「喜歡」，就會比較統一。於是我就和他商量，剛好這首歌是他自己作曲的，即時改了兩個音，就可以成爲《偏偏喜歡你》。

夏：結果《偏偏喜歡你》非常受歡迎，人盡皆知。

鄭：這是它的命運。其實有些歌曲真的要採納不同人的意見，才會變得更好。好像《等》這首歌，裡面有句歌詞是「你的心裡滿哀困」，其實原本是「苦困」，後來變成了「哀困」，就好多了。

夏：爲甚麼？「苦困」好像也可以。

鄭：陳百強打電話跟我說：「鄭 sir，我錄音的時候，發覺『苦』字比較不明顯，如果我換成『哀』，聲音會響一些，現在已經錄好了啦。」我當時回答他，錄好了就行，其實你不用告訴我，

都是一樣的。

夏：原來如此。

鄭：是的，他是一個很有創意和想法的歌手。例如他把《昨夜夢見你》第一段的歌詞朗誦出來，第二段才開始唱。我記得當時他說想有些不一樣的感覺，於是就這樣處理了。我心想，你怎麼不早說，那我就不用寫得那麼辛苦！哈哈。

夏：他不是唱出來，他是朗讀出來？

鄭：對，朗誦出來，那些歌詞不太口語化，像一篇短短的散文，剛好適合朗誦，好像在朗讀一封信。

中外文化交流

夏：陳百強的創意還體現在改編外國作品上，除了剛才提過的《今宵多珍重》，他也曾改編著名法語歌 *La Vie En Rose*，粵語版叫《粉紅色的一生》，這首歌和初期的風格不同，你幫他寫詞時，也會轉變自己的風格跟他磨合、配合嗎？

鄭：不會的，因為我主要是聽旋律，讓它帶動我的思維。例如《不》這首歌，聽了旋律和節奏後，我便跟著自己的感覺去寫。這首歌的風格和先前幫他填詞的那類歌曲很不一樣。

夏：看看那段時間想寫甚麼，但大多都是傾向寫情歌？

鄭：不一定的，我給他寫了很多非情歌，好像《紀念冊》，說的是
　　學生離開學校時候的心情。

夏：要和同學說再見。

鄭：沒錯。

夏：另外在《凝望》的唱片裡有一首《至愛》，改編自 Whitney
　　Houston 的 *Greatest Love Of All*。我記得你當時說想中文
　　歌名時比較困難。

鄭：那首英文歌本身是很難唱的，那個旋律和我一般填詞的廣東歌
　　的旋律有著很大的分別，所以寫得很苦惱，寫完歌詞之後我都
　　不知道中文歌名應該是甚麼才適合，後來那個歌名是唱片公司
　　改的，改得非常好。

從《鼓舞》到《喝采》

夏：說到歌名，我想到陳百強主演的電影《喝采》，主題曲也
　　叫《喝采》，但聽說原名應該是《鼓舞》？

鄭：對，我寫的時候的確是叫《鼓舞》，但沒辦法，電影先於唱片
　　推出，由於可以藉助電影的知名度為唱片宣傳，唱片公司便改
　　成《喝采》。這樣的例子是很多的，我記得有張國榮的《儂本
　　多情》，我本來把歌名定為《一串夢》，你看那些歌詞，《一

串夢》是很適合這首歌的，但電視劇是叫《儂本多情》，所以就改了做《儂本多情》，現在的人都無所謂的，總之《儂本多情》就是《一串夢》。

《盼望的緣份》

夏：我記得你在《鄭國江詞畫人生》提到，你和陳百強見面的機會寥寥無幾，有一次他罕有地約你見面，交給你兩首歌，一首《偏偏喜歡你》，另一首是《盼望的緣份》？

鄭：對，我和他是很少見面的。當時他專程約我到位於太子道的咖啡店見面，就是為了交給我《偏偏喜歡你》和《盼望的緣份》的 demo，以往很少會這樣親自交到我手上的，都是由唱片公司或唱片監製交給我，可見他很重視這兩首歌。那次碰面，他跟我說他對愛情的想法和感覺，希望我將他的意念寫在歌詞中，所以這兩首歌絕對是屬於他自己的情歌。

夏：我記得他曾參加一些聚會，有人問他有甚麼生日願望，他都說希望有一個「盼望的緣份」在身邊。

鄭：《盼望的緣份》就是他的心底話。

夏：經常都說盼望會有一個合適的人在自己身邊。

鄭：所以這首歌對他來說是很重要的。

夏：剛才你說他很少會約你見面親自把歌曲交到你手上，都是由唱片公司那邊交給你的，那你們是怎樣溝通的？

鄭：我和他也很少打電話交流，總之收到歌曲的旋律就寫詞，寫完就交給唱片公司，不用見他的，然後唱片公司會預約錄音室錄音，那樣歌曲就完成了。

夏：這樣能順利地溝通嗎？

鄭：我和很多歌手都沒甚麼交流的，儘管如此，但我會憑著自己對他們的認識和印象去寫詞，例如我當時寫徐小鳳的《喜氣洋洋》，她那個鮮明的形象就在我的腦海裡浮現了出來，想到她曾在夜總會裡唱歌，我便寫了一首喜慶場合的助興曲。我會考慮這方面多一些，不一定要和歌手面對面溝通，不過只有林子祥是例外，因為我們住得比較近。

夏：和他有溝通？

鄭：是的，經常，幾乎每一首歌都會跟他溝通。他很早起床，我也一樣，所以就說不如一起吃早餐。我們自然會在早餐的過程中討論與歌有關的東西，討論後我寫好了歌詞交給他，又會再討論，於是我和他就有很多早餐約會。

陳百強《畫出彩虹》手稿（圖片提供：鄭國江）

跟鄭國江老師談話就好像把八十年代香港流行樂壇活現在眼前，他創作的歌詞是許多歌手成名的重要階梯。他和陳百強的合作充滿傳奇，毋須怎樣溝通，也能完全掌握到陳百強在不同階段需要的感覺。他們寥寥無幾的見面次數中，鄭老師最深刻的就是陳百強為了表達他對感情的觀感，而特地約了鄭國江老師在咖啡店碰面，希望他將自己的意念寫進《盼望的緣份》與《偏偏喜歡你》裡，而《盼望的緣份》更是他的心底話，亦是這本書的主題。

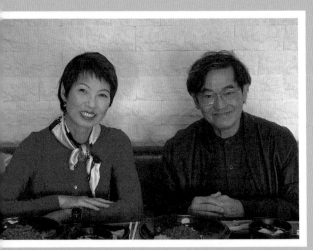

夏妙然和鄭國江

歌迷製作
紀念陳百強的押花作品

03: 一生何求

一直以來《一生何求》是電台各節目點唱的前三甲,而到了三十年後的今天仍然非常受歡迎。我跟潘偉源老師一直都未有機會好好地聊天,他跟鄭國江老師一樣跟歌手甚少溝通,而他更加是完全沒有見過陳百強。我十分珍惜這次的相聚,潘老師很爽快就答應我,整個下午我們度過了非常愉快的時光,就好像回到八、九十年代,一起重溫香港樂壇的盛況。

多謝潘老師的支持,還特地搜羅他寫給陳百強的手稿。讓我們一起了解《一生何求》是如何跟陳百強擁有一段這麼特別的緣份!

/潘偉源

夏：夏妙然

潘：潘偉源

《我愛上課》

夏：不如先講一下你的「威水史」。與大家回憶一下，葉蒨文的
《祝福》、《珍重》；陳百強的《一生何求》、《煙雨淒迷》、
《長伴千世紀》；梅艷芳的《蔓珠莎華》、《愛將》、《烈
燄紅唇》、《淑女》；林子祥的《千億個夜晚》、《敢愛敢
做》；鄺美雲的《再坐一會》；羅文的《波斯貓》都是你的
作品，總共有多少作品？

潘：直到今天爲止，能夠在協會裡登記的有一千五百七十七首。

夏：嘩，一千五百七十七首，厲害！那麼你跟陳百強合作過多少首
歌？

潘：應該有十首八首。其實我沒有仔細去統計，我不太關心數量。

夏：就當作十首內吧。踏入詞壇前，你一直都在教書，可以跟我們
講一下你入行的經過嗎？

潘：我任教的學校在九龍，而我本身住在北角，那時沒有地鐵，每
天需要兩個多小時上下班，覺得很浪費時間，於是我就搬到學
校旁邊。每天多了兩個小時，但又發覺沒甚麼好做，我就想找

一些兼職、看看報紙，剛好《星島日報》那時附屬的星島全音發行唱片，不知爲何會登報請塡詞人，我看到這則廣告感到好奇，又覺得有趣，就寫信去應徵。

夏：登報請塡詞人很特別，現在很少看到這種廣告。你入行第一首作品是方伊琪姐姐的《沙鷗》，往後是怎樣的機遇跟陳百強合作呢？

潘：我幫百強寫的第一首歌叫《我愛上課》。回顧百強在這隻唱片之前，他的歌很多時候都會御用某幾位塡詞人，我猜想，他可能需要一些新的變化、衝擊，就通過監製找一些新的塡詞人。這對他而言是新的嘗試。

夏：他喜歡嘗試新事物。

潘：我覺得是，他應該是一個很活躍，很有前瞻性的人。

夏：通過一些朋友就介紹了你跟他認識？

潘：其實是通過他當時的唱片監製。

夏：於是你就幫他寫了第一首歌《我愛上課》？

潘：是的。

夏：那首歌是講年輕人在學校的生活。

潘：可以這樣說，不過其實是寫中學時期、青春期那些調皮的男

生。我們那時其實眞的不壞，那個年代就算被稱爲「飛仔」的也不算壞，頂多只是整天喜歡出去打球。有時他們喜歡開玩笑，逗一下漂亮的女同學，但也僅此而已。我就寫那時年輕人的心態。

夏：那時是否想著陳百強來寫詞？

潘：我也有想過他。因爲他唱歌的風格一直都是走「乖乖仔」路線，很斯文，好一個公子哥兒，與《我愛上課》裡的男生很不一樣。

夏：他曾經參加電子琴比賽拿冠軍的樣子，還有收錄在第一張唱片中的《眼淚爲你流》，都是呈現出好學生的感覺。很年輕，很有活力。

潘：他也很純情，帶著幾分天眞。我覺得他給人的印象就是一個很純眞的年輕人。但他已經以這個形象唱過很多首名作，可以說我在中間也得不到甚麼「甜頭」，我唯有想能否來個調皮、活躍點的風格，嘗試一下，所以我就爲他選了這個題材。

緣慳一面

夏：你有沒有印象第一次與陳百強見面是甚麼時候，在一個怎樣的情況下？

潘：我沒有見過陳百強，他也沒有見過我。

夏：眞的嗎？你們合作了那麼久，竟然連一次碰面也沒有？

潘：是的，從來都沒有。

夏：是不是因爲大家不需要同時在同一個環境裡工作？一般都是你先交了塡好的詞，他再錄音。

潘：也不是，其實很有趣，有時緣份就是這樣。記得寫完《我愛上課》後，唱片公司的另一位歌手叫我到公司去拿歌譜，我知道當天陳百強在錄音室裡錄音，於是想乘機見一下我的偶像——他是我非常欣賞的偶像。怎料有一位權威人士跟我說：「潘老師，你要走啦！」我說：「爲甚麼？我想進錄音室看看他錄我的歌。」

夏：那時他在錄你的歌？

潘：對呀，我知道他在錄我的歌，因爲他說是那天，但會晚點才錄。那位請我離開的仁兄說：「前面錄的那些歌正在改詞。他起初發脾氣，後來錄你的歌錄得很快，現在已經錄完了，反覆在聽，看看有甚麼需要修改。你不要讓他知道你在這裡，否則他可能叫你改詞，我們就不能下班，你快點走。」我想，也是，我那麼用心寫了這份歌詞，最好是不用改。

夏：那時在錄甚麼歌？

潘：就是《我愛上課》。

夏：那真的緣慳一面，可能只是隔了道牆而已。

潘：是呀，真是隔了道門。

夏：但像頒獎禮那些場合，你們應該也有機會同場？

潘：沒有機會，因為填詞人和歌手是分開拿獎的。例如我跟他合作
　　《煙雨淒迷》拿了獎，本來都在同一個場合，但那時陳百強拿
　　獎後就返回後台，而我就被安排坐在台前的觀眾席。我們或許
　　遠遠地看到對方。

夏：就是你們同場，但沒有機會去認識大家。

潘：而且相距好遠，在同一個台上你來我走，我走你來。

夏：那我真的很幸運，因為當主持可以和藝人明星聊天，熟絡後更
　　會相約出去玩。

潘：對呀，我很羨慕你的。

《一生何求》

夏：我在電台做節目的時候，有一首歌是聽眾必定點播的，不播的
　　話就不算做完節目，那就是《一生何求》。這首歌獲得很多獎，
　　是香港電台、無綫電視、商業電台的流行榜冠軍，亦入選了《勁

歌金曲》一九八九年第一季季選、港台一九八八年「十大中文金曲」獎；你亦得到「十大勁歌金曲——最佳填詞」獎。這首歌收錄在陳百強第十六張粵語專輯中，是他第二次加盟華納唱片公司之後的第一張專輯，用雙封套設計，於一九八九年六月七日推出。重投華納，陳百強有很大的感受，於是透過專輯平面廣告寫下心聲：「不同的冷暖滋味，瞬間都湧上心頭。我的最新個人唱片，記錄了此刻我的情感波動，誠意希望你也能分享」。多年來，《一生何求》被很多歌手翻唱過，例如側田便在自己的音樂會上演唱過。《一生何求》也出現在很多電視劇、電影裡面，成為我們香港人的一首金曲。「冷暖那可休／回頭多少個秋……一生何求／常判決放棄與擁有／耗盡我這一生／觸不到已跑開／一生何求／迷惘裡永遠看不透／沒料到我所失的／竟已是我的所有」，這些歌詞非常有意境，皆是通用在每個人人生裡的哲理。其實當初你是在怎樣的情況下寫給陳百強的？是否跟他以前的歌有所不同？

潘：其實最主要是我覺得陳百強可以唱很多不同題材的歌。那時都說他經歷了頗多波折，事業上發生很多變化，換了唱片公司，又到達一個所謂的瓶頸位，不少人就形容他正在面臨低潮，縱使他在低潮期，但我相信他的低谷相對別人來說其實也很高。很多人都問他之後的路該怎麼走呢？我覺得倒不用擔心，他是一個很全面的歌手，甚麼風格的歌都難不到他。加上他以前的歌，主題大多都是關於愛情的，好像講人生哲理的數量比

較少，於是我就寫了這份歌詞給他。我覺得正好在這個「低潮期」，他能夠回頭看看自己最輝煌的時候，還有略為沒那麼輝煌的時候，對於人情冷暖，一定有很多感觸。他這個時候唱這份歌詞，感情一定很到位。

夏：是的，正因為他經歷了很多，所以才能把《一生何求》唱得這麼好。

潘：陳百強看似是一個翩翩俗世佳公子，好像神仙一樣的人物，但其實他有血有肉，非常真誠。他跟我們所有人一樣，對於人生的感悟也是差不多的。

夏：這份詞，加上陳百強唱出了我們的心聲，讓《一生何求》得到很大的迴響！起初你是否想像過這首歌會在樂壇帶來一股熱潮，並獲得不少獎項？

潘：我其實有想過，因為我真的很用心去寫，寫得真的算不錯，陳百強又唱得非常好。想不到一個年輕人，那時他應該才三十歲左右，會唱得那麼有味道和動人，真是很難得。我想其實一定會拿很多獎的，唯一一個獎我覺得很遺憾，就是當時港台的「十大中文金曲——最佳中文（流行）歌詞」獎。當時不知為何有一個規條，今年拿了獎，下年就不能被提名，而因為往年我就以《祝福》拿了這個獎，於是《一生何求》沒辦法被提名，只能夠拿到「十大勁歌金曲——最佳填詞」獎。我覺得自己欠了陳百強。

夏：不會，你已經爲他帶來了很多。

潘：我覺得他當年應該要拿到這個填詞獎的。

夏：這是以前的制度，但也證明了你實在有太多好詞。

《煙雨淒迷》

夏：除了《一生何求》外，《煙雨淒迷》也是聽眾常點播的歌。
《煙雨淒迷》由黎小田作曲和編曲，也是他唯一一首跟陳百
強合作的歌。這首歌亦獲得「十大金曲」獎。這首歌無論曲
詞都很配合陳百強，有些憂鬱、神秘的感覺，卻又好像讓人
覺得很明朗、鮮明，總之很有他的感覺。

潘：這方面就要謝謝小田哥哥了，因爲他眞的爲陳百強度身訂做，
整個旋律和音域都精心安排。我能夠做的就是盡量配合小田哥
哥的旋律。不過我覺得配合得挺好，好像一開始 mi re mi、mi
re mi 兩個重疊，我也用重疊詞「一天一天」跟旋律配合。只
有和旋律合起來，歌才會好聽，若要能牽動聽眾的情緒、引人
入勝，就要看歌手的功力了。而陳百強當然沒有讓我們失望，
唱得非常動聽，高音可謂超出水準。這首《煙雨淒迷》，我覺
得只有他能唱，沒有其他人可以做到的了。

《長伴千世紀》

夏：盧冠廷作曲的《長伴千世紀》也是陳百強重返舊公司後的作品。這首歌風格很清新、純樸，有種民歌的感覺。

潘：是的，再加上編曲都是以結他為主，比較單調但簡潔，正好表達到陳百強真摯、純真的一面。雖然這首歌剛開始時反響似乎不大，但後來越來越熱播，如果在 YouTube 上搜尋一下，會見到翻唱的人也不少。這首歌是陳百強的遺產。

夏：Robynn & Kendy 在陳百強紀念演唱會上好像曾演唱過？

潘：蔡立兒也曾翻唱過，翻錄成一個發燒碟。還有好幾位歌手，好像羅敏莊都有唱過。

《試問誰沒錯》、I Do I Do 和《半分緣》

夏：陳百強有時會改編其他方言的歌，例如《試問誰沒錯》就是改編自墨西哥歌手 Luis Miguel 的西班牙語歌。當時你拿著改編的旋律，是怎樣去塑造的呢？

潘：《試問誰沒錯》當時真的……

夏：這首歌運用了很多疊字，例如「彎彎轉轉」、「上上落落」、「生生死死」、「散散聚聚」、「真真假假」、「跌跌撞撞」……

不禁讓人有一些思考。

潘：你真的很細心。哪裡會有一個願意做這麼多功課的訪問員？

夏：因為我很喜歡這首歌，很好聽。

潘：我們經常改編日語歌，英語歌也多，國語歌更多，但改編西班牙語歌就很少。如果你聽原曲，會發現原來西班牙語歌是很難唱的，因為發音非常繞口。我覺得填詞人要做一件事，就是要將難唱的歌詞變得容易唱些，所以我盡量運用疊字，讓陳百強唱的時候更加順暢。

夏：而且我們很容易就記住了這首歌。

潘：對呀，很有記憶點。《一生何求》後，陳百強有很多關於人生哲理的歌，因為其他填詞人紛紛跟著寫相關的題材，我當然「唔執輸」，便寫了《試問誰沒錯》。《一生何求》幫助陳百強開拓了一個新大陸，而《試問誰沒錯》是在《一生何求》後推出的，於是就更容易讓人聽見了。這首歌陳百強也唱得很好，本身其實很難唱的，但他唱完以後，你又會發現非常琅琅上口。

夏：他很喜歡這位西班牙作曲人 Juan Carlos Calderón。另一首 *I Do I Do* 也是你寫的，也是他的音樂，歌曲很甜蜜。

潘：這首歌特別適合陳百強，哄哄人，聽得很開心的。

夏：很有節奏感。另外在《親愛的你》專輯裡，有首由你填詞的歌叫做《半分緣》，也是一首改編歌曲，有甚麼特別之處嗎？

潘：這首歌填詞的修辭技巧就是每句都用了很多個「又」字，意思是再次發生。事到如今，你已經是前塵往事的存在，今次我們再次重逢，所以「又」枕進你的肩，「又」躺向你身邊……很多個「又」字。這首歌和 *I Do I Do* 一樣都是陳百強的拿手好戲，但聽一聽會發現《半分緣》不同於 *I Do I Do* 明快的節奏，很緩慢，好像真的在你枕邊講話。

《醉翁之意》

夏：後期有首《醉翁之意》，由杜自持作曲、你填詞。這首歌風格輕快，描寫陳百強到酒吧的故事，你是想呈現出他日常生活中輕鬆的一面？與當時有很多關於陳百強承受太大壓力的傳言滿天飛有關？

潘：是的，因為小田哥哥說，他寫《煙雨淒迷》的時候，曾在夜店遇到陳百強。他準備離開時陳百強突然說：「不如你寫首歌給我吧！」我發現他們閒時可能喜歡喝酒，但我相信不會喝得太厲害，因為一個喝完懂得作曲，一個又懂得叫人幫忙寫歌，一定還很清醒。正如前面所說，陳百強是一個風格多變的歌手，既能唱抒情歌，也能唱節奏明快的歌。後期他用了很多本地創作。他非常鼓勵本地創作，也推動了香港音樂的發展。

《再見，情不變》

夏：你給陳百強填詞的最後一個作品是《再見，情不變》。陳百強
　　離開我們以後，唱片監製賴健聰在YouTube上發表了這首歌，
　　並在資訊欄交代了來龍去脈：原來這首歌是陳百強的最後一
　　曲，昏迷前幾天他曾在錄音室試唱過，但就沒有正式錄音。你
　　知道整件事是怎樣的嗎？

潘：沒甚麼印象，我也是聽賴健聰說才知道陳百強曾試唱過。當時
　　寫這些歌詞主要是因應那首歌的旋律來寫，不過真的很神奇，
　　你看看這份歌詞，陳百強好像真的在跟粉絲說再見，非常玄
　　妙。但當時我們沒有溝通過要這樣寫，絕對沒有。

夏：這些歌詞真的有一種要告別的感覺。

潘：我也不知道為何。我和陳百強始終是緣慳一面，但在歌詞上
　　面，好像冥冥之中很多事情都很配合。好像這首《再見，情
　　不變》，我寫的時候也不知道他會跟我們說再見，也沒想到
　　他生前曾在錄音室錄過一次。如今再看歌詞，他似乎是有些
　　話想要跟我們講。我自己都覺得很奇怪。

夏：人生就是這樣，我們真的要珍惜每一個時刻。

無人能及

夏：換一個題目吧。前面談了很多歌，現在談談陳百強的影響
力。他離開我們已經三十年了，你認為為甚麼還有那麼多香
港朋友、歌手，甚至現在很多當紅歌手、年輕一輩都喜歡陳
百強？為甚麼一個離開了三十年的歌手在香港樂壇有如此大
的影響力？

潘：哎，不要說歌手，就算是一個普通人，他也是難能可貴的。陳
百強性格幽默，長得帥氣，有教養，才華橫溢，衣著品味高，
工作認真……很多時候我聽到他連封套設計也有給予意見。一
個在藝術領域裡方方面面都有成就的人，無論他是誰，離開了
我們都覺得惋惜，何況他本身又真的很帥氣……我也不知道該
怎麼說，反正沒有誰不喜歡陳百強的了。

夏：我以前訪問他時心臟都會撲撲直跳，現在看到他的唱片封面還
是心跳不已。我真的很幸運能夠有這麼多機會跟陳百強做訪
問。他的吸引力在於他講話很斯文、很溫柔，總之讓人感到很
舒服，給人的感覺就是溫文爾雅的翩翩公子。他可以說是第一
位如此偶像化的音樂歌手，你會不會覺得這種溫柔的形象，在
當時的演藝界是一個優勢？

潘：最主要是他真的很全能，莫說唱歌，唱歌好聽是一定的，他又
懂作曲，又懂穿衣。

夏：當時有很多男生仿效他，都說要剪他的髮型，穿燕尾服、墊肩外套。他穿綠色很美，也很喜歡紫色，天生就對顏色觸覺敏銳，上台的衣服全部都由自己包辦。我記得他曾獲兩屆「十大傑出衣著人士」獎。你會發現這就是香港期待很久，突然在這個時刻出來的明星。

潘：已經很難找到另一個人取代他。

夏：大家都知道他接受西方教育，但他唱一些小調式的歌，如《偏偏喜歡你》、《一生何求》這些廣東話咬字要清楚的歌也沒有問題。

潘：唱英文歌也很厲害。

夏：他真的很完美。他還很有主見，和他合作過的人都覺得他對某些事物很執著，對於歌曲製作方面，如專輯封面設計，他都有自己的意見和堅持。無論台下承受了多少壓力、有多不開心，上到台上也表現得非常專業，我覺得他天生就是一個 super star。這是為甚麼即使他離開了幾十年，我們仍然記得他當年每一個動作、每一個神態。香港朋友簡直就覺得陳百強的歌就是自己的歌，非常有共鳴，唱出了自己的心聲。

潘：我很遺憾沒有直接見過他，不過我很感謝他，因為他唱《一生何求》唱得那麼好。這首歌很多人翻唱過，各人有各人的風格，但最多只是跟他並駕齊驅，沒有一個人可以取代他。我覺得他

很成功，眞的很成功。

夏：我們分享陳百強的故事，其實是希望讓更多朋友知道香港曾經有一位這麼傑出的歌手。憑著我們小小的記錄，加上他如此優秀的作品，希望可以把他的藝術和精神繼續承傳下去。謝謝潘偉源，謝謝你，我很開心藉住彼此與陳百強的緣份可以再跟你見面。我們合作了很多年，很多時候工作上有來往，但從未坐下來聊天。感謝陳百強讓我有機會可以坐下來跟好朋友暢談。

潘：我都感謝你，讓我可以回味多首爲陳百強寫的歌，當年與他合作了多首歌曲，每一首都有很深刻的印象。我十分支持你這次爲陳百強所創作的這一個作品，讓大家一起走進他和我合作的每一首歌曲裡面，重溫香港人在八、九十年代的生活回憶。

夏：說眞的，以前做節目播《一生何求》時，我常希望可以跟你聊天，今天終於實現。謝謝你，祝你身體健康。

潘偉源老師甚少出席公開場合，這次能和他坐下來聊天，用整個下午去回憶這些故事，真的十分感激。對話之中他分享自己填詞的經歷，除了讓我們更了解陳百強，也是在講述一種八十年代的流行文化。《一生何求》當年陪伴我們成長，裡面的歌詞亦成為了我們香港人的金句，琅琅上口。謝謝潘偉源老師帶給我們這些深刻的字句，令我們受到鼓舞，對自己的未來更添信心。

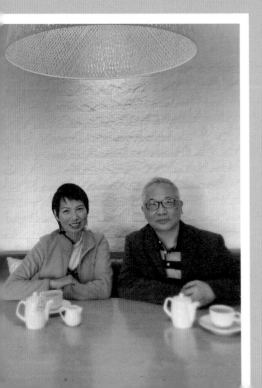

夏妙然與潘偉源

A
Susanna

詞: Peter Lai FOR DANNY CHAN　再見，情不變！　　　曲Peter Lai 詞潘偉源

浮雲片片，瞬已千變，跟你　漫漫長路 到目前，
回頭再次 看你的臉，一切 諾默地 復現眼前

再見再見，但友誼 絕不會變，
分開了，夢亦並肩！
情懷有你，笑語千串，當我 流淚，便伴我眠，
凝眸有你，暖意一片，仿似 離情話 並未說完

再見再見，但友誼 絕不會變，
深相信，情不會斷，
每記念 從前日子，心會極暖，
依依地 一再望你，
既嘆 無盡變遷，
無言地贈你 心一片，
小曲內 一切屬你，盼你留念，
勾我難自禁，哭了！
要我靜默，情自始 不變！

Repeat 囯

一九八二年四月九日潘偉源為陳百強創作最後的
作品《再見，情不變》（圖片提供：潘偉源）

Track
04: 當代資優 天才兒童

鄧藹霖是我的前輩，我仍然記得當年參加業餘歌唱大賽的時候，她和伍家廉是當晚的司儀。那時她在大會堂的舞台上面表現淡定，聲音響亮，用字肯定，已經給我留下深刻的印象。記得她曾經主持一個十分成功的電台節目《把歌談心》，訪問過很多名人嘉賓。每一次節目播出前，她都做足準備，所以她的訪問會那麼傑出。陳百強是常出現在節目裡的嘉賓，聽他們對談十分舒服，那種感覺就像是聽兩位好朋友在深夜傾談。這次我和鄧藹霖透過視像的方式聊天，好像回到當日和陳百強一起暢談的時光。

／鄧藹霖

夏：夏妙然

鄧：鄧藹霖

校際活動，合作無間

夏：不如說說你是從甚麼時候開始認識陳百強的？

鄧：我在他入行前已經認識他。

夏：明白。

鄧：《眼淚為你流》之前那數年我已經認識他。當時我正在就讀嘉諾撒聖方濟各學校，大概是一九七五、七六年那些年份，母校舉辦了音樂會，邀請了學界受歡迎的歌手來表演，陳百強是其中一位。當年他已經是一個很熱門的人物，很受歡迎。

夏：陳百強是就讀聖保羅男女中學的。

鄧：他那個時候已經是獨立歌手的身份。我不知道他是否還在讀書，但「Danny Chan」這個名字在學界已經很受歡迎。那個美男子 Danny Chan 一到達，所有同學、師妹都非常興奮。但有的在竊竊私語，因為害羞、膽小，那個年代的人是這樣的。當日我是音樂會的司儀，很幸運可以近距離接觸他。老師們跟我說：你過來，和 Danny 聊聊天。我心想：嘩！發達了。於是我就明正言順地跟美男子聊天。第一眼看見陳百

強，我是百感交集的，因爲其實那次是我第二次和他見面。
第一次是在他參加 Yamaha 的電子琴比賽時。我的姐姐也是
參加者之一，我便到場觀看支持她，就在那時認識了陳百強
這個人。他在這個比賽裡拿了冠軍。這兩次見面，他給我的
第一印象都是很 cool，他不是那些喜歡滿場走、互相寒暄、
應酬的人，他不是的，他很文靜，你問他一句，他就回答一
句。我想他是一個比較慢熱的人。當時和他聊天，發覺很聊
得來，所以就這樣認識了他，但應該沒有交換電話號碼。

夏：那個時候不流行交換電話號碼。

鄧：是的，那時沒有手提電話。反正我們就是這樣認識了。後來，
我們在電台相認，還是很聊得來，然後就成爲了好朋友。我們
聊下去發現彼此有很多共同點，對事物的看法也很接近，也發
現原來我們是同年出生的，他只是比我大兩天。

夏：他是九月七日的。

我們都是處女座

鄧：現在我不怕說年份了。他是一九五八年九月七日，我是九月九
日，比他小兩天，但都是處女座。我們很相似，都有潔癖，物
件要放得很整齊，跟別人相約又必須準時⋯⋯我們眞的很聊得
來，非常合拍。其實我就是這樣認識他的。

夏：所以後來在電台重遇，大家好像是認識很久的朋友。

鄧：對的，好像看見一位許久不見的老朋友，我們在不同的場景中重遇，彼此的身份已經不同，他是一個歌手，而我是一個 DJ（唱片騎師），所以很奇妙，大家都有些緣份。

夏：我聽你和他做訪問，感覺到他為人很真誠，而且很直率，心裡怎麼想就怎麼說出來，不躲不藏的。

鄧：是啊，如果你和他合得來，他的話就比較多，如果你好像應酬般聊天，他就會少說一些。我和他年齡相同，也是同一類人，所以有時候聊得投入，就會忘記正在做節目，哈哈……那時候我還很小，大家都還很小，沒有甚麼機心，公司又沒說要避忌談及甚麼，真的純粹是少男少女聊心事。

真性情甚可愛

夏：我和 Paco（黃柏高）談天，他跟我說陳百強其實是一個很情緒化的人。他有時會很失落，不太開心，但當他走到台上或是站在鏡頭、觀眾前，整個人就像是脫胎換骨般非常投入表演。

鄧：他是感性，我不敢說他是情緒化。還有他其實是個很敏感的人。很多藝人都是處於這種狀態。

夏：不過有些人不會輕易讓人看到，但他就不會躲藏。

鄧：是的，他很真誠，不會掩飾，也不善於掩飾。想起昔日和他相處的時光，真的覺得他是個特別真誠的人。那時候做晚上的直播節目，時間都是深夜十二時左右，不容易找嘉賓，但是我每次找陳百強，他都一定會來，有求必應。他還總是自己一個人來，沒有經理人跟著，從不會前呼後擁的，好像當成是出席私人的活動。我記得有一次約他來做節目，但他遲到了。我當時非常焦急，因為節目是直播的，不等人，怎麼辦啊？後來他來到了，跟我說：「哎呀！我剛才撞車了！」原來他駕車過來的時候，在山頂的位置發生了交通意外，他的車撞得反轉了，四輪朝天。或許是受到上天眷顧，他沒有受傷，還爬了出來。我問：「你有沒有受傷？」他說他爬出來後第一個反應是摸一摸自己穿在身上的「飛甩雞毛」新外套。一件「飛甩雞毛」外套在當時要兩三萬元，那個年代兩三萬元可是一筆大錢，對我們來說是天文數字。雖然如此，但發生這樣驚險的交通事故後，他首先檢查的竟然是一件外套，而不是馬上看看自己哪裡有沒有受傷。你說他是不是真的很愛美呢？

夏：他真的很追求完美。

鄧：很好笑，最後他就要坐的士來⋯⋯

夏：雖然表面上沒有受傷，但為求安心，最好去醫院檢查一下？

鄧：他覺得沒甚麼。現在回想，真的很驚險，但也真的很奇妙。我想因為他應允了我，所以確定自己沒事後，就馬上趕過來了。

夏：因為你在節目預告了他會出現的。

鄧：對的，他就是這樣的人。

我的伴郎

鄧：還有一件類似的事。我和 Raymond（吳錫輝）結婚那年籌辦婚宴的時候，在想伴郎與伴娘的人選。我先找了我的好朋友。你知道 Raymond 很寵愛「小神仙」吧？他就說要找珊珊（林珊珊）和嘉嘉（何嘉麗），我也同意，她們真的非常適合。男子那邊，我們就找了區瑞強和倪秉郎，還差一個，究竟誰去配珊珊呢？大家都知道珊珊的超級偶像就是陳百強，於是我就想，如果能找到他去配珊珊就好了。

夏：珊珊一定很開心。

鄧：是的。我向 Raymond 提議，他也說好，試試看。我們那個年代很單純，不用考慮或擔心唱片公司不批准，我們不會想這些事。然後我就儘管嘗試問陳百強，沒想到他完全不考慮，一口就答應了。結婚前一天，我和姐妹提前到酒店住，Raymond 在家中，提醒兄弟們翌日早上九時就要到達酒店。有趣的是，大家不約而同地「警告」我們，說這個時間太早了，陳百強應

該起不了床，還是找一個後備人選吧，他應承了也未必能來到的。聽他們這樣說，我多少都有些擔憂，但是那個早上，陳百強八時多便到達酒店了，比所有人都早。

夏：說不定他前一天晚上沒有睡覺呢！

鄧：你猜對了。Raymond 問陳百強：「你爲甚麼可以那麼早就起床？」他說：「我不是，我是還未睡覺，哈哈……」

夏：因爲如果他睡下了，就起不了床。

鄧：是啊，他說擔心自己睡過頭，所以乾脆不睡了。聽他這樣說，我真的很感激他，感激得不得了。

夏：他很重視承諾，答應了朋友，不睡覺也要來。

鄧：從婚禮的照片，我看得出陳百強當天很開心，但我想他應該也很辛苦，畢竟他前一晚沒有睡覺。

夏：他真的很好，也視你和 Raymond 是很重要的朋友。

鄧：我真的有受寵若驚的感覺。

那一年他三十歲的生日

鄧：剛才你提到他比較「情緒化」，讓我想起他三十歲那年的生日會。當時他很早就找上我和 Raymond，告訴我們說他即將

三十歲了，打算找三十個朋友慶祝生日。他為甚麼會那麼早就
找我們，意思就是說：你們到時候不要放我鴿子。我還記得當
時我懷孕了，第一次懷孕，覺得有些不好意思，因為他那麼愛
美，突然有個孕婦去，可能會破壞他「完美」的生日會。他說
不要緊，還說我一定要來，穿漂亮一點，他也會叫大家打扮
得漂亮些。我記得生日會當日出席的有金燕玲，還有關之琳，
三十人裡面，我只認識她們。我們三十人圍著一張大長枱而
坐，陳百強坐在主家席上。他是當天的主角，全部人的視線幾
乎都落在他身上，所以很容易就會察覺到他的表情。我留意到
他的情緒有點波動，有一刻突然一聲不響，好像很感觸似的。

夏：可能他在這些熱鬧的場合中，突然之間想起了自己的一些事
　　情，然後就會把自己藏起來一陣子。

鄧：我想也是。

夏：這是他相當感性的一面。但是我相信他是很開心可以在生日會
　　上見到大家的，只是突然之間想起了某些人和事而有點感慨。

鄧：是的，這個生日會他籌辦了很久的。

　　我又再補回一件事，可以反映出陳百強的為人。他心地善良，
　　真的很重視朋友。有一段時間我和 Raymond 在露明道租了一
　　間屋，約七百呎，很小很狹窄的那種，陳百強曾經來過一次。
　　多年之後，他突然問我：「你們現在住哪裡？」我如實告訴他

現在的住處後，他又問那裡有多大。那時我和 Raymond 已經有小朋友，搬到了約一千八百呎的屋子裡。當時我覺得他真的問得很奇怪。但當我回答了他屋子有多大的時候，你知道他的反應是甚麼嗎？

夏：他的反應如何？

鄧：他說：「那就太好了！你們當初住的地方空間那麼小，我真的很擔心。」他真的這樣說！

夏：能想像到他當時一臉真誠的模樣。

鄧：沒想到原來他真的擔心了我們很多年。

夏：他以為你們還擠在一間那麼細小的屋子。

鄧：你也知道他是有錢人，習慣了住大屋，第一次來我們在露明道的屋子時，就已經很擔心我們住的環境很差。

夏：他時隔多年後道出自己的擔憂，真的很有趣。

鄧：是的，我想他應該記掛了數年，不過不敢出聲。但他絕對不是看輕我們，而是真誠地擔心我們住得不好。他就是這樣的人。其實這是很細微的事情，很快會忘記，但是他都會記在心中。

夏：就算他工作那麼忙碌，仍然記掛著朋友。

鄧：是的。

他像一個睡王子

鄧：接著我最深印象，也最傷心的情況，發生在陳百強昏迷後。當時我到醫院探望過他兩次，就在瑪麗醫院 K 座。我記得照顧陳百強的是男護士，我和他聊了一會，了解一下狀況。睡在那床上的陳百強，好像變回了嬰兒，皮膚很好，晶瑩剔透，不像一般病人的臉那麼暗淡，面色不佳，不是的，絕對不是。我可以告訴大家，他離開前睡在床上的日子，還是很美。那位護士每天都會給他梳洗，幫他穿上漂亮的衣服，頭髮，甚至整個身體都很乾淨整潔。

夏：即是好像睡了覺。

鄧：是的，也很切合他愛乾淨的特質。對了，有一次我探望他的時候，他的二姐也來了。

夏：小儀姐，Sherina。

鄧：他的姐姐和哥哥是依序去探望他的，他的家人都很疼愛他。

夏：是的。

鄧：當時陳百強躺在床上，我在旁邊和他聊天，告訴他自己最近的生活如何，讓他不用擔心我。我曾一邊笑著，一邊裝作責罵他：「不要再睡了！起來一起玩啊！」我和他說這些話的時候，看到他的眼球是有轉動的。我不是亂說，也不是幻想出來的，他

的眼球真的轉動了。

夏：每次跟他聊天，他都會有這樣的反應嗎？

鄧：說來很傷心，其實我很少去探望他，因為不知道是否批准進去病房。那僅有的兩次我都是沒有預約的，進去看看他而已。

夏：那你當時知道他出事的時候，是否覺得很突然？你是如何知道的？

鄧：他出事時是半夜，有相熟的朋友告訴我說：「糟糕了！Danny 進了醫院！」當時我們都很傷心。我沒有去他的喪禮，因為我真的忍受不了，我不想自己與陳百強相關的記憶系統裡有送殯這個過程，我告訴自己，他只是去旅行而已，因為他每年都去旅行的。

夏：是的，他很喜歡去歐洲買衣服。

鄧：我現在去歐洲，例如法國，有時會四周看看是否會遇到他。

天才兒童

夏：讓我問一些各個訪問都有的預設問題。陳百強已經離開了三十年，但還是擁有很多支持者，每逢他的冥壽和死忌，大家都會透過電台、電視點播他的歌，當中一定有《一生何求》。但是有些人根本沒有在當年見過他的，例如鄭子誠，他說自己其實

不認識陳百強的，從未見過他，是後來才聽他的歌。

鄧：我和陳百強歌迷會中的「鐵粉」有來往，偶爾會去喝茶聊天。我們都覺得陳百強不只是屬於八十年代的，他的歌、造型等，放在今天仍然能跟上潮流。你看看他的專輯封套，是沒有過時的。

夏：他的衣著也很時尚。

鄧：他的髮型，他穿的衣服，到現在都沒有脫節。

夏：沒錯。

鄧：尤其是他的歌。

夏：他的歌簡直是比現在的歌手都還要好聽。

鄧：旋律很有感染力，不會覺得那些配樂是過時的。

夏：也不會覺得是土氣。有時聽到某些舊歌的音樂，很快就會猜到是七八十年代的歌曲，但不知何故陳百強的歌就不會有這種感覺。現在告訴別人自己喜歡陳百強，他們也不會覺得你很土氣，反而興奮地回應：「你喜歡陳百強啊？我也是呢！」其實現在有很多人都受到他影響，唱他的歌，模仿他的神態。

鄧：他的聲音、歌曲的旋律，都是很具現代感的。

夏：尤其陳百強是「番書仔」，他唱那些有中國色調、離愁別緒的

歌，更會有點洋化。例如《今宵多珍重》、《相思河畔》這些，當然原曲也有韻味，但陳百強將這些歌演繹成另一個層次。

鄧：中西交合的感覺，即是說他不只是偏向中式，而是中西合璧。

夏：是的，加上他會改編一些西班牙語的歌，例如由 La Vie En Rose 改編成《粉紅色的一生》，又是另一種新風格，那個年代很少這類歌曲的。這類改編歌不像他經常唱的《漣漪》那種感覺。

鄧：他的確能唱不同風格的歌曲，真是天生的偶像歌手。

夏：有些人會覺得，偶像是虛有其表的，大多只有樣貌，沒有實力，但是陳百強不一樣，他既長得帥氣，也會作曲寫詞，相當有才華。

鄧：說到才華，我可以告訴你更多。當年七五、七六年認識陳百強的時候，學校有一個這樣的傳聞：就讀聖保羅男女中學的陳百強是沒有朋友的，每逢小息的時候都是一個人在大堂裡彈鋼琴。傳聞說他明明沒有學琴，但是他卻懂得彈琴。

夏：即是他沒有正統學過彈琴？

鄧：他有沒有正統學習這一點，我不太清楚，但是可以肯定的是，陳百強聽到某段旋律，就能夠馬上彈奏出來。後來我認識他之後，我從來沒有看過他和那些音樂人談論編曲寫歌時會說甚麼

拍子的東西，他不會的，每一次都只會說「你等一會，我有靈感」，然後就將自己創作的旋律用鋼琴彈奏出來。我不覺得他能看懂五線譜。

夏：即是不太傳統那些。

鄧：不是那一種，他是感覺型的。

夏：我記得他和周啟生去東京音樂節演出的時候，唱了編曲上增加了一些中國色調的《偏偏喜歡你》。那是他要求生哥的。最終他憑著這個表演奪得了 TBS 大獎。我想表達的是，他很有天份，音樂觸覺靈敏，知道應該怎樣安排、怎樣做會是最好，所以他這麼成功。

鄧：他不只是才華橫溢那麼簡單，而是根本就是一個天才兒童，只不過是那個年代，人們不懂那些東西，不懂甚麼叫做天才兒童，不懂如何去定義他。

夏：即是尖子，現在的人會叫做尖子。

鄧：不是尖子，他是天才，他不用學，也不用人教，自己就會懂，他是音樂界的天才兒童。

夏：他還有一樣特質我很欣賞，值得所有人學習，包括現今的歌手明星。那就是他在待人接物方面非常真誠，也很有禮貌。我不知道如何形容，他總是很安靜，但並不會覺得他不理睬你、不

尊重你；他的禮貌是發自內心的，不是客氣的表現。

鄧：是的，不是那些「世界仔」。

夏：就算他很有名，和別人說話還是很有禮貌，不會擺架子。你說，
這個男生長得那麼好看，還要那麼溫柔，也很有禮貌，簡直是
太完美了，很不真實。當時為何會有那麼多人喜歡他，這就是
原因。他真的很有魅力。

鄧：你說得對，他真的很有禮貌。他還有另一樣東西非常珍貴，那
就是他的美感。這方面他和張國榮好像。他曾跟我說，自己把
家裡的牆塗成了黑色，我回答他，如果我這樣弄，媽媽一定會
痛罵我……哈哈……我想他是首一批人會把自己家中的牆塗成
黑色。

夏：他專輯封面的選色也做得很好。

鄧：是的。他的眼睛看到的東西不是常人可以看到的，層次很高。

夏：我們談論了這麼久，得出一個總結——陳百強是天才兒童。

鄧：對的，我可以肯定地說，他是當代的天才兒童。

這個訪問，我最難忘的是鄧藹霖談到有關她邀請陳百強做伴郎的事情。如我所料，陳百強非常重視朋友，還很有義氣，為了出席好朋友的婚禮擔當伴郎的角色，習慣晚睡的他竟然通宵整裝準備。他給我們的印象就是那麼真誠，對好朋友可以那麼徹底。謝謝鄧藹霖透過視像跟我深情傾談，分享了那麼多與陳百強相處的難忘時刻。她仍然是那麼專業，說話仍然是那麼動聽，那麼清晰，一個字也不會多。

夏妙然和鄧藹霖

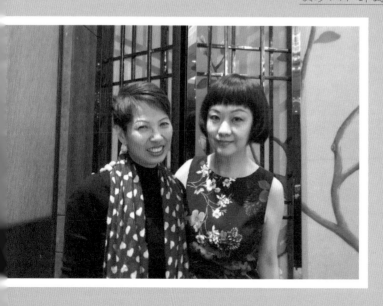

Track
05: 等

我與陳百強的家人見面，總是會相約在中環某餐廳吃午飯，因爲陳爸爸在中環有一間鐘錶行，來回比較方便。這個傳統從很早以前就有了。他們一家人的關係十分融洽，經常有說有笑，談笑風生。陳百強的哥哥陳百靈臉上總是掛著笑容，非常樂天。他也很喜歡唱歌，我曾經建議他參加《中年好聲音》，他說：「我只是喜歡唱歌而已，平時和朋友到 K 房唱就已經覺得很滿足了！你何時有空和我一起唱歌啊？」跟陳百靈聊天，讓我很自在舒適，他眞的非常討人喜歡。這次我們是在鐘錶行的辦公室裡做訪問，在此重溫從前探望他們一家人的每一個片段，眞的是無比感動！

╱陳百靈

夏：夏妙然

陳：陳百靈

童年回憶

夏：很開心能再次和你見面、聊天。因為這本《盼望的緣份》，讓
　　我們有機會聚首一起，聊聊當年陳百強的一些趣事、生活上的
　　點滴。陳家有六兄弟姐妹，你是大哥，陳百強排行第五。你和
　　陳百強的感情，相比他與其他弟妹的感情會不會沒那麼親近？
　　還是你們很合拍，常聚在一起？

陳：他們當中最小的三個比較親近，因為差不多時間出生，只差一
　　年半載，所以他們幾個常常一起玩，我卻不是。

夏：但你也和陳百強一樣喜歡唱歌。

陳：那時不喜歡唱歌，因為我不懂唱歌，所以就沒有跟弟妹一起
　　唱。後來聽了陳百強的歌後，自己亦慢慢喜歡上唱歌。但我唱
　　歌時不懂轉調，很多歌都唱不了，當年日本人還沒發明卡啦
　　OK……

夏：所以就放棄唱歌了？

陳：是的，沒錯。怎樣唱呢？我都唱不到，唱來唱去只有 Elvis（貓王）的兩首英文歌符合我的音域。眞的很糟糕，這樣哪能唱歌？但後來發現原來可以轉調，有些鋼琴老師也說：「你可以唱低音點的。」

夏：說到鋼琴老師，其實陳百強沒有正式接受過傳統的樂理訓練。

陳：沒有。

夏：是不是因爲家裡有部鋼琴，他玩著玩著就學會了？但爲甚麼他會玩電子琴呢？

陳：這個我也很意外。那段時間我去了英國，只是聽回來。以我所知，我走之前他完全沒學過樂理，也不懂彈琴，卻突然告訴我，他贏了電子琴比賽季軍。奪得冠軍的是我另一位朋友，他彈得很好，接著第二年陳百強就贏了他，獲得冠軍。

夏：不甘心只得季軍，所以又再參賽。

陳：是的。

夏：他後來正式加入歌唱界，簽唱片公司，就是因爲贏了電子琴比賽，而不是因爲參加歌唱比賽。

陳：不是歌唱比賽，完全是電子琴帶他展開歌唱生涯的。加上別人看到他的樣子覺得挺可愛、看起來不錯，倒有些明星相，於是特別照顧他。他贏得電子琴比賽冠軍後，經常跟著 B 哥哥（鍾

鎮濤）、陳欣健等朋友的身後，「跟出跟入」，可能就這樣認識了些相關的音樂人。當時他還沒有名氣。我猜測是有人推薦他，讓他試唱聽聽如何，沒想到簡單一唱就能成功出唱片了。

夏：我訪問鄧藹霖，她說唸中學時已經認識陳百強，那時學校邀請他做嘉賓，他的出現讓女生們都很興奮。他那時還沒參加比賽就已經在學界中參加表演活動，非常受歡迎。在聖保羅那時也到處去很多學校唱歌，已經有少許明星的感覺。

陳：這個我倒不太清楚，不過當時他的樣子真的挺機靈可愛，每個人都很喜歡他，你知道那時的女生一看到帥哥就會七嘴八舌。

內向但有表演天份

夏：是的。接著這個問題，我想問很久了，就是陳百強給我的感覺很洋化，無論是外貌各方面都很洋化，但他廣東話咬字卻很標準，唱歌時發音也沒問題。是否在他小時候，父母或者你們兄弟姐妹都是用廣東話跟他對話，是個傳統的家庭？

陳：向來都是用廣東話，我們沒有用英文或其他語言。而且那時普通話還不流行，交談時全部用廣東話，沒有加插外語，很傳統的。他說話都是很小聲，很斯文那種。

夏：陳百強真的很斯文，給人感覺很溫柔。這跟他在舞台上的灑脫完全不一樣。他私下從來不會大聲地叫喊，很安靜。

陳：很少，他基本上都是偏靜的。

夏：算不算內向？

陳：算內向的。

夏：幾個兄弟姐妹之中他算是最內向的？

陳：是的，但他又很喜歡表演，由始至終都喜歡表演，真的很有趣。

夏：小時候已經有表演慾？

陳：那時他不是唱歌就是跳舞，例如呼拉圈舞、一些特別的舞⋯⋯總之都玩得很好。我們家裡有時會辦派對，經常叫他快點來給我們跳一隻舞看看，他完全不介意地走出來跳，還跳得非常好，真的很開心。

夏：那時你們都不知道他參加比賽？

陳：不知道，他完全不會參加比賽。

聰明伶俐

夏：陳百強可以說是八十年代偶像的先鋒，因為他有偶像的風範，亦曾在廣東歌裡首次加入戲劇元素，例如分別在《幾分鐘的約會》和《眼淚為你流》中加入電話掛線聲和地鐵廣播

聲。鄭國江老師也說：「那時他要我寫一首跟地鐵有關的歌，我一頭霧水，該怎麼寫呢？」陳百強就是要幻想在那幾分鐘裡遇到一個心儀的女生。《眼淚為你流》也一樣，我們會先聽到電話掛線的聲音，然後才進入男生的心理世界，聆聽他的心聲和感受。這些都很戲劇化，包含很多想像。

陳：以往的唱片都沒有這些元素，於是他就開始想一些比較新鮮的噱頭。這些噱頭在那個年代已經是很特別的了，讓人覺得很有趣。他經常給人的感覺就是很可愛、很開心，所以他起初都是走這種歌路。

夏：那有沒有發生過甚麼難忘事讓你覺得他真的很可愛、很機靈？

陳：難忘事真的不多。他常說自己最厲害的就是跟我們幾兄弟打麻將。他不常打麻將，但很厲害，打我爸那種麻將贏很多「番」，一看就知道多少「番」。

夏：他學得很快。

陳：真的很快，上手很快。他可能有種天份，吸收力很強，坐下學兩分鐘，就能贏過我們。

夏：他很機靈聰明。

陳：這方面吸收力很強。

夏：那他數學和科學成績怎樣？

陳：他對這些數字上的東西沒有研究。

夏：他沒學過眞正的樂理，但他作曲方面有接受甚麼訓練嗎？小時候有人教他嗎？

陳：沒有，完全沒有。

夏：全都是自學？

陳：家裡有電子琴和鋼琴，他不懂得記音符，寫歌的話，他就錄音給填詞人聽，例如鄭國江，然後跟他們說要用哪些音、表達甚麼……只是這樣做而已。他不會弄好寫滿 do re mi 的曲譜，告訴人家那首歌想要怎樣做。

陳爸爸的影響

夏：當時作爲哥哥，突然聽到弟弟要推出專輯，是否很驚喜？

陳：很驚喜，尤其是他翻唱舊歌《今宵多珍重》。他有點受我爸影響，因爲我爸喜歡聽那個年代的國語歌。其實在這麼多首歌曲之中，我認爲比較突出的就是《今宵多珍重》。

夏：他後來也有首翻唱作品——《相思河畔》。《相思河畔》和《今宵多珍重》都是由鄭國江老師填詞。

陳：是，全部都由鄭國江老師填詞。全部都是改編自那個時代的

歌，因爲他知道我爸熟悉那些歌。

夏：可能因爲陳爸爸的原因，所以他特意唱這些歌。

陳：其實他很想爸爸欣賞自己。但我爸其實本身就很欣賞他，但又不作聲，不告訴他。

夏：那這些歌推出後，陳爸爸有表示說他唱得挺好的嗎？

陳：他都不會說「你眞的唱得很好！」，他不會這樣。

夏：可能把這些稱讚的話放在心中。

陳：絕對是。他只會擺擺手，隨意說一句「OK 啦！」，就這樣而已。

夏：其實他很欣賞自己的兒子，不過沒有說出口。

陳：他不會說出口。

夏：可能陳百強就是爲了得到爸爸的認同，希望他稱讚自己，所以一定要翻唱這些舊歌。

陳：沒錯。其實他很想討好我爸，但你知道我爸這人的心態就是「愛在心內暖」。

夏：眞是愛難說出口。

陳：眞的完全不會在我們面前稱讚「你眞的很厲害」，不會講這

種話。

夏：你們做哥哥姐姐的，會不會主動稱讚弟弟？

陳：絕對會。其實陳百強喜歡被人稱讚，我們都會說：「這首歌做得很好！這首歌很厲害！」

夏：家人的稱讚和肯定尤其重要。

專業歌手

夏：雖說陳百強在待人接物方面很真誠，平常也很有禮貌，但人總有情緒。你們會否一眼就知道弟弟可能有情緒，很容易感受到他當下的心情？

陳：不騙人，全都放在臉上。他不開心就不開心，開心就會很開心，你會知道的。他高興時話比較多，不開心就靜靜坐在一旁，好像發呆一樣。

夏：鬱鬱寡歡。但 Paco（黃柏高）跟我說，無論他的情緒怎樣也好，每當上台表演時，整個人就像脫胎換骨般灑脫，懂得去控制現場的氣氛。他天生就屬於舞台，完全不會將自己的負面情緒顯露出來，非常投入演出，絕對是一個專業的歌手。

陳：我覺得作為專業歌手本應如此。在舞台上必須先放下所有事，才能做好表演。

夏：因為所有歌迷都期望歌手能好好地唱歌，尊重每一場演出。

陳：私下開心與否、發生了甚麼，都是自己的事情，而且每一位明星歌手都需要塑造和呈現自己的形象，他很了解這件事。

待人接物誠懇有禮

夏：陳百強由一個普通男孩子變成萬人偶像，雖然他離開了三十年，至今有些廣東歌如《偏偏喜歡你》、《漣漪》、《一生何求》等仍然如此受歡迎，可以說是香港廣東歌的一個里程碑，我覺得很難得。歌迷會仍會在一些特別的日子舉辦紀念活動，也有很多人透過電台節目點播他的歌。其實有些年輕的歌迷從來都沒有見過他，也沒在電視上看過他，有些歌迷更是最近二十年內才出現的。

陳：歌迷很好，從來不離不棄。通常人在情在，人不在感情就會慢慢淡掉，他們卻不是。他們很熱情，到了今天仍然把握機會替陳百強做些事去維繫他和音樂界、全世界的歌迷之間的連結。很多歌手都有歌迷會，但真正能夠賣力做事的就比較少，也很難得。

夏：一方面歌迷做了很多事，另一方面是因為陳百強的聲音真的能傳至今天。

陳：他的歌到今天還有很多人翻唱，所作所唱的歌也沒有時代劃

分，但很多其他的歌手都有分時代的：羅文、鄭少秋、葉振棠……他的年代之前是羅文，羅文的年代流行古裝歌、咬字標準、用力、拉腔。羅文唱歌字正腔圓，也很受歡迎。但話說回來，流傳下來別人翻唱羅文的歌相對上就比較少。

夏：有些年輕人不認識陳百強，卻因為家人或者朋友聽他的歌，就會在網上搜尋陳百強的歌來聽，慢慢聽。好歌真的是不分年代。

陳：是的，當年或現在，都有人翻唱他的歌，不斷地發掘他的歌，看看有甚麼歌可以拿來唱，或者將它重新編曲。

夏：尤其他有些歌如《喝采》、《畫出彩虹》那些，其實有很多振奮人心的感覺在裡面，香港人聽到就覺得真的很有力量，好想把這個訊息傳到下一輩。

陳：其實他最主要的優點是聲音。他的聲音本身是一種很好的優勢，無論是說話，還是唱歌，聲音都很有特色。人家常說唱歌要放感情，他不用的，只要開聲唱就是了，非常溫柔。現在很多人模仿他，但只有一兩個相似。很多歌手的聲音都容易被模仿，但他的就比較難。他聲音獨特，只聽聲音已經有種很溫暖、很開心的感覺。同期有許冠傑，他的歌也給人一種很開心，唱出來很爽、很過癮的感覺。

夏：的確是這樣，聲音是他的天賦。其實你們家裡除了陳百強會

唱歌，還有沒有哪個兄弟姐妹也喜歡唱歌？陳爸陳媽喜歡唱歌嗎？

陳：我爸唱粵曲，另外第四個弟弟也喜歡唱歌，但就唱不起。

夏：到最後弟弟就放棄了成為歌手？

陳：他只是玩玩而已，不是想把唱歌當職業。陳百強就是職業歌手，主要是他的聲音真的很吸引，第四個弟弟的聲音反而不特別吸引，輸在這裡。陳百強的聲音真的是上天賞賜的禮物。

夏：他的聲音是偏高音的，很響亮。

陳：很清，很乾淨。

夏：特別得讓人很容易就記住了。我有時也會忽然想起他的聲音，在腦海中掠過。

陳：很容易辨認，而且在那個年代，他有自己的一套唱法。

夏：無論是那個年代的香港人，抑或是現在的香港人，都會因為他的聲音、歌曲而備受鼓勵。

陳：是的，這就是他的歌能流傳至今的原因。

我們是在鐘錶行的辦公室裡完成這個訪問的。辦公室裡擺放了很多陳百強的照片，充滿美好的回憶。與陳百靈聊天時，我彷彿能從對話之中看見陳百強往日和家人生活的畫面。非常感謝陳百靈、陳家，每一次和他們見面，都能重拾從前跟陳百強相處的時光！

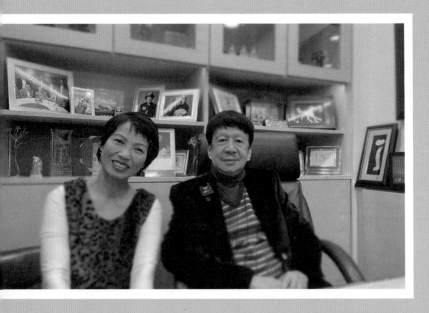

夏妙然和陳百靈

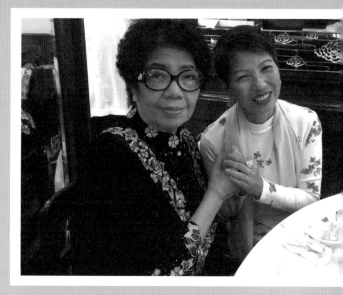

陳百強媽媽姚玉梅和夏妙然

陳百強二姐陳小儀（左上）、媽媽姚玉梅（左下）、爸爸陳鵬飛（右下）和夏妙然

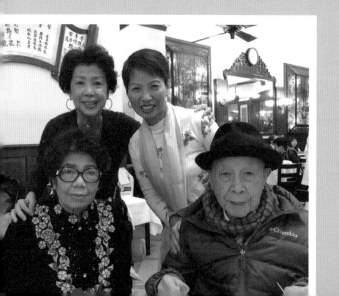

Track
06: 創世紀偶像

黃柏高是華納唱片很早期的前員工，他離開華納前的職位是董事總經理。他和陳百強合作無間。雖然從前我曾在不同的場合裡遇到黃柏高，但這些年來，一來他基本上都在內地工作，二來受到疫情影響，如果不是陳百強，如果不是因為這本《盼望的緣份》，我們也不會如此順利地見面。這麼多年沒見，他仍然神朵飛揚，充滿幹勁！

／黃柏高

夏：夏妙然

黃：黃柏高

從《漣漪》開始合作

夏：很開心可以和你聊天。先說說你和陳百強是如何開始合作的？

黃：謝謝你邀請我。我由《眼淚為你流》開始留意到陳百強這個人，當時他還在 EMI 唱片公司。我只是知道他是一個偶像歌手，因為我那時還沒參與廣東歌的製作，所以就不太關注他，完全沒特別去研究、追隨，直到華納簽了他。我那時在華納只是做倉務工作，對製作中文歌曲一竅不通。剛開始接觸中文歌曲的製作時，有幸遇到陳百強，也多虧他一路引領我，所以我任何時候都記住自己之所以能走到今天，不斷獲得製作廣東歌的機會，都是因為陳百強的啟示。我第一首參與製作和執行的歌曲就是《漣漪》，這是經典中的經典。

夏：這首歌讓陳百強獲得了很大的成就，而且在中文唱片中奠定了一個位置，得到第五屆「十大中文金曲」獎。

黃：《漣漪》是一條非常重要的鑰匙，讓我開啟通往廣東歌世界的大門。有一天陳百強打電話給我，跟我說因為他還在拍攝《突

破》這個劇集,沒辦法抽時間參與做混音的工作,於是讓我全權負責。陳百強千叮萬囑說《漣漪》就是要有很多迴響、回音:「你記住要加多點。」那時不流行叫 reverb……

夏:Echo!

黃:對,加很多 echoes。我到了錄音室就大模廝樣的,好像是一個很專業的人才。其實我是第一次去錄音室,我還記得是在窩打老道的咖啡店製作《漣漪》的最後混音。

夏:那時陳百強很常約人去咖啡店開會,鄭國江老師也說和他在那邊聊過幾首歌。

黃:就在那裡製作。我大膽地跟錄音室混音師說,這邊要大聲點、那邊要大聲點……

夏:他都不知道你不懂裝懂?

黃:他不知道,完全不知道我在裝。最重要是加強回音,當時就是一種感覺,是這個感覺讓我去這樣做混音,出來的效果的確又真的不錯。《漣漪》收錄在《突破精選》,其實即是陳百強加入華納後的首兩張唱片《幾分鐘的約會》和《有了你》的結合,再加兩首新歌。當時時間緊迫,做不到一張全新製作的大碟。

夏:應該有《念親恩》。

黃:裡面有,但新歌只有《突破》和《漣漪》。雖然不是全新的大

碟，但這張《突破精選》真是個很大的突破，破了華納唱片銷量的紀錄，我記得那時好像賣了十五萬張。

夏：那時算很厲害！

黃：很厲害，簡直開心到不得了，我相信也打破了陳百強有史以來最暢銷的紀錄。這首歌讓我有幸參與他往後的歌曲製作。

《今宵多珍重》

夏：關於你跟陳百強的合作，他曾講過，你會不斷地跟他說：「用心去做，一定可以做下去！」

黃：哈哈……在他面前，我能夠給予很多意見。在《漣漪》之後，我們第一首真正合作的歌曲是《今宵多珍重》。

夏：《今宵多珍重》其實是崔萍姐姐的歌，《相思河畔》也是她的，那麼巧兩首歌都是崔萍姐姐的。崔萍姐姐現在人在美國，我還沒聯絡到她。但潘迪華姐姐也是我的長輩，我曾問她覺得陳百強唱這些懷舊歌怎樣？潘迪華姐姐說很好聽，因為既有點懷舊的感覺，也很有時代感。

黃：也不是碰巧，是陳百強刻意挑選的。因為第一首《今宵多珍重》改編得的確非常成功，一個新穎的編排，令整個樂壇覺得有一個「炸彈」突然間爆發出來。加上這首歌節奏明快，

大家聽得很輕鬆。最大的特色就是陳百強，因為他演繹每一
首歌都很有自己的風格。

夏：是很自然的感覺。

黃：這首歌的改編也配合陳百強時尚的形象，所以令整個演繹更
完美。

夏：我記得跟鄭國江老師聊天時，他說自己本來對《相思河畔》期
望更高，以為這首歌可以再有一個新的突破，但結果還是《今
宵多珍重》更勝一籌。

黃：兩者各有特色，最大分別是在編曲上，《今宵多珍重》的巴薩
諾瓦（Bossa Nova）音樂或者有些不同的節奏讓大家耳目一
新。不可否認是編曲的鮑比達（Chris Babida）的功力，也
有陳百強的特色融入在一首如此優美的歌，可以達到經典中的
經典。陳百強很喜歡加入在當年來說非常新穎的元素、概念。
其中鮑比達很常為他編曲，帶給他非常豐富的音樂元素。

我記得在《偏偏喜歡你》大碟後的細碟《百強84》，不肯定
是否《創世紀》，他在游泳池穿得很有型，就算穿內衣也一樣
有型。他是第一次讓一個新的音樂製作人林慕德負責作曲編
曲。《百強84》還收錄了一首由法語歌 La Vie En Rose 改編
的《粉紅色的一生》。他的音樂節奏都很新派。

夏：他還要唱法文。我記得那首歌的音樂也有敲擊樂。

黃：他不斷帶新的元素給大家。我覺得當時的**趨勢**是把廣東歌多元化，有大量翻唱歌，有日本音樂、西方音樂……翻唱對廣東歌來說是件好事。所以這方面他非常有觸覺。

《盼望的緣份》

夏：是的，他經常嘗試不同的風格，加入不同的元素，讓每一首歌都有其標誌性的地方。你跟他合作過的歌當中，哪一首讓你最難忘？

黃：那麼多歌真的很難選，因為他的風格實在是太多變了……有兩首歌我會特別提起，第一首是《脈搏奔流》，它影響了我的生活習慣——喝酒。錄《脈搏奔流》時，陳百強久久不能投入歌曲當中，總覺得感覺不對，我也毫無辦法。但他突然叫我：「Paco，你下樓去買一支二號白蘭地。」二號就是小支裝的。我很疑惑：「甚麼？錄音要喝酒？」我不明白，那時我完全不喝酒。雖然覺得很奇怪，還是下樓買了一支酒給他，沒想到他喝了幾口後，感情馬上湧了出來，有出乎意料的作用。我那時就留意到，原來喝酒有那麼大的威力，於是我也開始喝酒了。不過現在就沒有這個威力了，哈哈。

夏：因為你已經戒酒了。那另外一首是甚麼歌呢？

黃：另外一首就是《盼望的緣份》。

夏：關於《盼望的緣份》，記得鄭國江老師說過，陳百強為了這首
歌特意約在太子道的咖啡店。他跟鄭老師說：「其實我很想有
首歌有這種感覺：我常期盼有種緣份在我身邊。」我當年主持
《中文歌集》時，亦跟他做過很多次生日的錄音訪問，他都說：
「我的生日願望就是希望有一種盼望的緣份出現。」

黃：他就是對於緣份有很大的感觸。為甚麼我會對《盼望的緣份》
如此深刻呢？因為我是負責整首歌的混音，有一晚我準備睡
覺，大概凌晨三點多四點，陳百強打電話來，他說他不斷地
聽，一遍又一遍，然後發現了一個問題：「為甚麼總覺得歌的
拍子變得越來越慢？」我嚇了一跳：「甚麼？沒可能！」我看
看錶、唱盤上的拍子都沒錯，不會差那麼遠。我想因為是他當
時聽太多遍了，心裡有很多感觸，所有東西都延誤了，所以他
覺得歌也慢下來了。或者是他對這首歌特別高要求，聽太多
遍，沉浸在裡面了。那時是凌晨四點，我對這件事印象很深刻。

夏：他對這方面真的很敏感。

黃：他很注重歌曲的編排、節奏感、拍子……他也很認真，不可以
有瑕疵疏忽，總之我們要求的質素都很高。

夏：那當你們意見有衝突時，會怎樣平衡？畢竟音樂上有些事情沒
分誰對誰錯。

黃：我們互相信任，相信彼此的專業和眼光。如果我對自己的決定

信心萬倍，我會盡力以肯定的態度說服他。每一個歌手都有自己的心思，你必須清楚知道他想追求甚麼、達到甚麼，才能從他的角度推敲出怎樣做才會讓他滿意。

台上台下的他

夏：陳百強既有西方的形象，又接受西方的教育，但他唱香港懷舊歌曲卻不突兀，並不會給人「番書仔」唱歌的感覺，廣東歌咬字還很標準。每一首歌他都演繹得非常好，聲音清新而富有感染力，有個人特色之餘，還能讓人產生共鳴，加上鄭國江老師等詞人的詞，真的造就了許多經典金曲……除了「樂壇雙傑」許冠傑、關正傑那時掀起過一個熱潮，其實陳百強也締造了一個輝煌的時刻。

黃：他可以說是當年廣東歌盛行時期最有代表性的歌手。我們著重旋律、深度的歌詞，再加上他很獨特的唱法和風格，真的很有代表性。當年人們很著重旋律能否打動人心、歌詞能否產生共鳴、擊中心底……雖然時至今天文化不同，但我經歷了那麼多年，幾乎沒有哪個歌手明星能成為一個年代的代表。很難再找到一個像陳百強那樣偶像化、有實力、唱歌時感情豐富的歌手，真的很難，他是天生的。

夏：加上他對於「美」很執著、有要求，方方面面都不會馬虎。我聽說他除了作曲以外，對唱片封面、設計顏色、形象等都有很

多提議，所以他的唱片封面有時也會得獎。

黃：其實是過份的要求。大家都知道他偏愛紫色，紫色很獨特、很特別，形象上能襯托他。他是一個完美主義者，追求完美到一個常人不能理解的地步……但世事很難做到完美，所以我常常跟他說，唯一的瑕疵就是過份地要求，每件事情都太多要求，其實沒甚麼是完美的。

夏：但你們還是盡心盡力、花更多時間幫他達到「完美」，無論音樂人、作曲人或是設計師……

黃：製作上固然如此。我有段時間離開了華納，去了一家新開的公司，那段時間我們有些距離。當我重新找他合作時，大家性格上都更成熟了，但他開始變得多愁善感，初認識他的時候就比較活躍。其實他是一個很難得的創作歌手，我一直鼓勵他多寫點自己的作品，可以更容易表達自己的想法。後期他追求的東西太多，變得比較多愁善感，對很多事物都有很大的感觸，整天滿懷心事的樣子……那時沒有「抑鬱」這兩個字。我永遠記得我跟他說的話：「你身在福中不知福。你是一個非常好、完美的人，你沒必要再去追求難度更高的事情，其實你已經很幸福。」我常用這句話提醒他，要讓他知道自己身在福中。我一直以來都是只給予他意見，從來不會要求他做得更好，他已經很好，在我們眼中他已經是滿分。當他很憂鬱、情緒化、不開心的時候，我也會鼓勵他。儘管他總是處於低落的情緒當中，

但他時刻謹記著自己是一個藝人，每當他踏上舞台、聽到觀眾的歡呼聲、掌聲，立刻就變得生龍活虎，是天生的藝人。本來他已經很沮喪、傷心，但真的踏上台就馬上變回一個真正的陳百強。

夏：他真的很專業。

黃：不是每個人都可以處理負面的情緒。他是一個藝人、一個屬於舞台的人，只要有一個觀眾在看，就能完全投入在表演之中。一直以來，他是一個很難得、很專業、很有代表性的歌手藝人。

這次訪問後，我對陳百強的認識又加深了，原來當年他與黃柏高合作時曾發生過這麼多有趣的事情。往日我訪問陳百強時，他談到黃柏高總是一副很嚴肅的模樣，也有點害羞，是個「緊張大師」，需要放鬆一點點。

兩人在華納的時候合作無間，是彼此的好拍檔。黃柏高在這次訪問總是說陳百強是一路引領自己的明燈，其實陳百強由一個學生成為一位大家喜愛的偶像，黃柏高也可說是功不可沒！

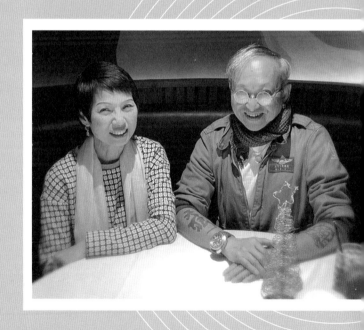

夏妙然和黃柏高

Track
07: 常爲你鼓舞

關信輝是二〇一五年香港票房冠軍電影《五個小孩的校長》的編劇及導演。我對這部電影印象非常深刻，甚至與押花團隊親身到電影中的幼稚園做義工，讓小朋友學習押花，亦都跟校長呂麗紅成爲了朋友。

陳百強的《喝采》是電影中的一首插曲。這首歌讓電影生色不少。我一直在等待著跟關信輝聊天的機會，因爲好奇陳百強及其歌曲帶給他怎樣的啟發。這次透過視像通話，聯繫到在英國的關信輝，眞的非常高興。這亦是我期盼已久、非常難得的緣份！

／關信輝

夏：夏妙然

關：關信輝

從《幾分鐘的約會》開始

夏：先說說你小時候聽歌的經歷？

關：我絕對是廣東歌的粉絲。我在七十年代開始聽廣東歌，跳過了英文歌的年代，聽的都是廣東歌。我記得自己買的第一盒錄音帶是林子祥的，之後就開始買不同歌手的，當然有買陳百強的錄音帶、唱片。廣東歌、陳百強的歌其實陪伴著我成長，還是我學習和這個世界溝通的其中一個很好的橋樑。

夏：你對陳百強的印象如何？當年他是參加電子琴比賽而入行，很多人形容他是一個天才音樂家，因為他並沒有學習正統的樂理，卻會唱歌作曲。你是否在那時的比賽就開始留意陳百強這個人？還是比賽後呢？

關：我有看到他比賽，不過記憶比較模糊。我真正開始留意他、聽他的歌，是在比賽後。當時不同的歌手各自都有很強烈的風格，但陳百強給我的感覺很斯文。加上他的歌有種純樸、哀愁，也說出了年輕人的心聲，對情竇初開的我們而言，真的很有共

鳴。所以說，他的情歌是我們學習愛情的「師父」。

夏：是否很受他的歌影響？

關：是，絕對是。後來他有很多勵志歌，但我是從情歌開始接
觸他。

夏：那時最讓你印象深刻的是哪首歌？

關：我永遠記得那時穿著校服上學，坐地鐵聽著 Walkman，裡頭
播放著的一定是《幾分鐘的約會》。「地下鐵碰著」……

夏：你是否常幻想會在地下鐵碰著「她」？

關：對呀，哈哈。

夏：因為歌詞會讓你幻想到那個畫面。我自己聽的時候腦海裡也會
浮現整個畫面，感覺非常真實，像看電影一樣。

關：是的，作詞人功不可沒，他們很快寫幾句，歌詞就已經很「到
位」。《幾分鐘的約會》的前奏也很特別，是一些地鐵廣播聲，
但時間不會太長，很快就進入第一句歌詞「地下鐵碰著她」。

夏：我們幾乎每天都坐地鐵，這種廣播聲非常有親切感，也會不禁
想起月台上上車下車、人來人往的畫面……

關：其實無論我們坐不坐地鐵，只要聽到「嘟嘟嘟嘟……下一站
係……」，就知道是一首關於地鐵的歌曲。這是一個標誌。

電影金曲的年代

夏：是的，標誌著那個地鐵剛通車的年代……你拍電影時會經常用
　　某一些具時代性的歌、音樂做插曲或配樂嗎？

關：二〇〇一年我拍了部《生命因愛動聽》，演員是陳松伶、郭耀
　　明和楊群叔等。那時我把林子祥的《分分鐘需要你》放在電影
　　中。這是我第一次在電影中加入廣東歌。我覺得這樣做可以幫
　　助電影說故事，讓觀眾更加深入了解電影，加強代入感。後來
　　二〇〇二年我拍陳奕迅的《賤精先生》時，也在電影中加插了
　　他的《明年今日》。那時覺得原來把適合的歌或流行曲放到電
　　影中，有相輔相成的效果，更能引出觀眾的共鳴感。後來我在
　　好幾部電影中都加插了廣東歌，令電影的層次更加豐富。

夏：在電影中加入廣東歌，兩者互相配合，的確能開拓更大的市
　　場。七十年代末、八十年代的廣東歌發展越來越成熟，歌手
　　的水平也相當的高，廣東歌開始成為音樂市場的主流，加上
　　開始與電影、電視劇、廣告等建立連結，因此我們對那段時
　　間的歌和音樂印象特別深刻。當時又正值香港經濟起飛……

關：那段時間傳媒漸趨成熟，百花齊放，我們聽歌有時未必會用收
　　音機（但很多店舖還是會播放收音機），很多年輕人開始擁有
　　一部攜帶式音樂播放器 Walkman；再者是電視的普及，大家
　　吃完飯回家一定得看電視；加上電影的幫助……這些都令當時

的人輕易地接觸到音樂。

無論是哪個年代，音樂都一直在進步，當然在某個年代、某個時間會有點停滯不前，但不可否認粵語流行曲在八十年代的盛行，是由六七十年代慢慢孕育出來的。

《五個小孩的校長》

夏：你說得真好。剛才你提到在《生命因愛動聽》和《賤精先生》裡加入了廣東歌，我們接著談談《五個小孩的校長》吧！這部電影裡加插了陳百強的《喝采》。其實陳百強的歌那麼多，為甚麼你會選了這首《喝采》呢？

關：我們在寫劇本的時候曾探訪呂麗紅校長，那時她已經很想將一首歌放在電影裡面，只是未想到是哪首歌。於是我們便問她喜歡哪位歌星，呂校長就說她喜歡陳百強。當然她提及過幾首歌，而另外一位編劇 Helen 就很喜歡《喝采》。大家聊的時候不謀而合地覺得《喝采》好像挺適合，因為裡面的歌詞表現出怎樣互相鼓舞人心，這方面很適合電影的情節，所以當下就立刻決定要將這首歌加插在電影中。

如果大家有印象，電影初頭至中段的《喝采》，其實都不是陳百強唱的版本，只是播著《喝采》的旋律而已。最後主角呂校長要做手術，由古天樂飾演的丈夫唱給她聽，那是古天樂的版

本。第二天呂校長進入手術室時，音樂就慢慢響起⋯⋯

夏：你把陳百強的版本留在這個部份。

關：沒錯。記得那時寫了備忘給混音公司，告訴他們我的想法。當初編排的時候覺得應該不錯，但不知道實際效果如何。後來混音公司完成後，我們迫不及待地看⋯⋯最終效果非常好，感動得起雞皮疙瘩！

夏：你們選對了歌，製作團隊又配合得很好。

關：我們曾想過找人代唱，但監製和我都覺得⋯⋯

夏：還是得用原唱，不用商量。

關：是，雖然我們要付版權費，但值得的，沒有人可以取代陳百強的聲音。

夏：在這首歌裡，他的聲音充滿正能量，歌詞也很勵志，而且剛好配合到畫面。真的就是「常為你鼓舞」！

關：沒錯。雖然這是一首八十年代的歌，但透過蒙太奇（源自法語：Montage），配合小朋友的畫面，又好像很適合。我很感恩，謝謝陳百強的歌。

夏：我覺得這是你和他的緣份。雖然你從沒跟他真正地合作過，但你的作品裡有他，而且很成功，這樣已經足夠了。

關：很感謝他。

夏：那電影上映後，效果如何？你知道觀眾的感想是怎樣嗎？

關：我曾初步估算過觀眾的反應，但電影上映後，實際上比想像中的更澎湃。陳百強的歌迷會甚至還邀請我分享。陳百強的歌聲令電影如虎添翼，我真的很感恩。另一方面，我覺得藝術工作者的使命是傳承藝術，陳百強的歌值得新一代去聽、去了解，所以我很高興能出一分力，在自己的電影中與觀眾分享陳百強的《喝采》。其實我覺得現在正是香港人需要被喝采、被鼓舞的一個時間，所以我想《喝采》是送給所有人的。

《喝采》

夏：謝謝你，如果陳百強聽到你這番話，一定會很感動。陳百強已經離開了接近三十年，但我們還能在不同的地方看見他的身影，因為其實有很多影視人像你一樣把他作品放到他們的製作裡，例如陳曉東、梁詠琪的《初戀無限 Touch》有《幾分鐘的約會》；《金雞》有《摘星》、《偏偏喜歡你》和《一生何求》；另外《等》和《幾分鐘的約會》都是很多電視廣告的背景歌；近年的電視劇《BB 來了》選用了《有了你》，由譚嘉儀重新演繹；《金宵大廈》中譚嘉儀和谷婭溦分別唱了不同版本的《今宵多珍重》；《牛下女高音》宣傳片有《一生何求》⋯⋯可見不斷都會出現陳百強的作品。接下來是一個各個訪問都有

的預設問題，為甚麼過了三十年，到現在還有那麼多人喜歡陳百強？

關：我覺得最主要的原因有兩個，歌曲和精神。陳百強總能唱出我們的心聲，包括對事物的渴求、想表達的感情等等，通過他獨特而甜美的聲音演繹出來，讓我們產生共鳴，這是非常可貴的特質。他那些渴求愛、追求真理的歌曲，例如《摘星》、《畫出彩虹》，適合每一個年代的人。這也是至今還有人翻唱、改編他的作品的原因。此外，他願意作出不同的改變，不會局限自己只唱一種風格。我記得他首幾張唱片封面的穿著都比較保守，後來他嘗試改變自己，推出《百強84》展現他陽光、性感的一面，這個唱片的封面照片是他穿著背心站在游泳池裡。

剛才說有兩個原因，另一個是他追求音樂、藝術的精神非常值得我們學習。他很努力，愛音樂、愛唱歌，全心全意投入在裡面，提到陳百強這個人，就會想到他的音樂作品。每個人都說他成功，為甚麼他會成功呢？一定有他的原因，還要成功了如此多年，是一個不折不扣的傳奇。我相信他能在台上光芒萬丈，是因為台下付出了很多努力。我們只看到他燦爛的表面，「台上一分鐘，台下十年功」，他背後花了很多努力、心機，屢敗屢戰，是一個很出色的人。

夏：你總結得很好。他對於音樂製作很執著，很微小的事情也一定要做好，甚至近乎完美。這些都造就了他的成功。我以一個

有趣的問題作結吧！近年上映了由梁樂民導演執導的《梅艷芳》，講述梅艷芳一生的傳奇經歷，你覺得陳百強可不可以被拍成一部電影呢？你有沒有這個想法？

關：我絕對有興趣。如果容許把他的故事拍出來，傳承他的精神、他對音樂、藝術、生命的讚美，我非常願意。

夏：十分期待將來會有一部《陳百強》。

陳百強的《喝采》讓電影《五個小孩的校長》增添不少味道，而電影也背負了一個傳承藝術的使命，兩者相輔相成。《喝采》當中，關信輝最喜歡的一句歌詞是「路上我願給你輕輕扶，你會使我感到好驕傲」，因為覺得備受鼓舞。雖然他和陳百強從沒碰過面，也沒真正合作過，但陳百強的歌曲是陪著他一起成長的，加上後來他在自己的電影中加入《喝采》，相信這已經是一段非常難得的緣份。

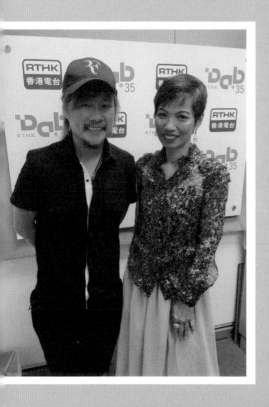

關信輝和夏妙然

Track
08: 真正的他

賈思樂活躍於《歡樂今宵》等綜藝節目演出，也發展歌唱事業，還參演不同電視劇集，如《少年十五二十時》和搞笑短劇《蝦仔爹哋》。我當年經常在電視上看見賈思樂和陳百強合作。這次和他聊天，談了很多他們以前在電視台做節目的回憶，以及他們平時相處的片段，這些時光已經逝去幾十年了，但仍然歷歷在目。

／賈思樂

夏：夏妙然

賈：賈思樂

深刻的合作

夏：不如先談談你和陳百強是怎樣認識的？

賈：我們曾一起工作，也會一起去「蒲」，即是去蘭桂坊的士高消
　　遣娛樂那些，哈哈。

夏：那你和他合作時有沒有甚麼印象深刻的事情？

賈：有一年我們在《香港小姐競選》中擔任表演嘉賓，我記得那次
　　表演時間約十分鐘左右，除了要唱歌、跳舞，還要從後台帶
　　那些佳麗出來。

夏：主要是你和他？

賈：不是，還有李振輝（李小龍的弟弟），我們三個一起表演，一
　　個很新鮮的組合。

夏：很特別的組合。

賈：對，很特別，我覺得很開心，因為我們從未合作過。剛才說表

演了唱歌和跳舞，其實跳舞不是我的強項，我當時以爲自己是最差的一個，誰知道原來最差的是李振輝。不要讓他知道我這麼說，哈哈。

夏：意思是你們三個裡面，陳百強跳舞是最好的。

賈：他相當好！不要說唱歌了，他跳舞也很出色。我記得那時我們三個一起排舞，陳百強是很快「上手」的，我就慢一點。

夏：你唱歌也很好。

賈：還可以，但我對跳舞眞的不太感興趣，很多人都以爲我又唱又跳的，其實不是，唱歌還可以，但跳舞眞的跳得一般，所以那次的表演對我來說是一個很大的挑戰，不僅要記得歌詞，不是兩分鐘的歌曲，而是十分鐘的 medley，歌詞很多，還要帶佳麗出去，加上跳舞，眞的是一心多用，絕對不簡單……當時年輕一些，記憶力比較好一點，現在的話拿了我的命吧！

夏：那時是唱甚麼歌？是唱自己的歌，還是唱大會的歌？

賈：不是自己的歌，全部都是大會的英文歌，當時還不太流行唱廣東歌。不過那次表演效果眞的很好，我最開心的是完成這個表演之後，大家都讚不絕口，說我們三個很合拍！所以那幾天辛苦記歌詞和排舞都是相當值得的。

夏：其實你們三個的背景有少許相似，你們會唱歌，會做電視節

目，給人從外國回來的感覺，好像不太會說純正的廣東話……

賈：別人並不會覺得我們是外國人，倒是我們有一個共通點，就是都很「貪靚」。那次表演的服飾，我們是有份參與設計的。當時無綫電視的服裝指導是 Jumbo Lau，即是林嘉華的太太。

夏：劉寶珍小姐。

賈：對！當時我們一起去選布料、設計衣服的款式，Jumbo 都說她從未遇過意見那麼多的藝人，哈哈。然後我說：「不是的，我們不是對你沒信心，只是想參與其中，希望可以呈現出我們想要的效果和感覺。」

夏：除了工作上的事情，你們私下見面時有甚麼事情也讓你印象很深刻的嗎？

賈：我記得有一次是和陳百強一起吃下午茶。

夏：那次怎麼了？

賈：在整個下午茶過程中，他都是戴著太陽眼鏡的，我跟他說話都看不清楚他的眼睛，當時我有些煩躁，於是叫他摘掉眼鏡，為何戴著眼鏡呢？又不是盲了。然後他竟然說：「明星是要戴眼鏡的，尤其來到這裡，不戴眼鏡不像明星的。」

夏：哈哈，真可愛。

陳百強、張國榮和賈思樂

夏：你和陳百強都曾主持過無綫的節目《Bang Bang 咁嘅聲》？

賈：對，節目內容是關於唱歌和趣劇。我在這個節目做主持的時候是和 Do Do（鄭裕玲）、程思俊合作，後來到陳百強主持的時期，他是和陳美齡合作的，那時是唱英文歌。

夏：你們在《Bang Bang 咁嘅聲》裡擔當主持之外，也會唱歌？

賈：是的，我當時有些霸道，我說我每一集至少要唱一首歌。

夏：是否你自己選的歌？

賈：是的，那時候眞的每個星期都有機會唱英文歌。

夏：我記得陳百強擔當主持時是一九八〇年，剛出道，你們當時就認識了嗎？是否很相熟？

賈：是的，我跟他很合得來。我想人與人之間的相處、交朋友是要講緣份的，無法解釋，有些人很合得來，有些就不一定……我除了和陳百強一拍即合，和張國榮也是不錯的。我們三個都很喜歡跳舞，曾一起出去玩，基本上好像是「糖黐豆」一樣，哈哈！當然隨著時間過去，大家都開始變得越來越忙碌，分開做自己的工作，我轉去電台，陳百強和張國榮就唱歌拍戲……所以後期我們就很少接觸了。

夏：即是大家之後有段時間沒見面？

賈：對，有段時間沒見面，但我記得在很早期的日子，我們幾乎每個週末都會見面。

眞正的他

夏：說起來，你跟陳百強合作過那麼多次，又會跟他出去玩，那你覺得他的爲人如何呢？

賈：我覺得他是一個無所謂的人，指的是和朋友的相處。我們跟朋友交往總會發生摩擦，或者讓對方感到不快，但陳百強屬於不會記仇的那種人，絕對不會放在心上，你也知道我偶爾會做一些糊塗事，但他是不會介意的。除此之外，我會形容他是「天跌落嚟當被冚」那種人，他最主要是追求開心，我覺得他在舞池上跳舞的時候是最開心的。當時我們都很年輕，每到週末就會去中環某間的士高消遣，我看到在舞池上跳舞的他，就知道這個是眞正的他。

夏：我們跳舞要找個舞伴，但他不用，只要聽到音樂，他就可以很自然地跳起來。

賈：沒錯，你看見他那麼開心，自然會被他感染；他不會理會你，我也不會打擾他，大家各自跳舞，跳到累了，就回到座位上喝一杯，就是這樣，當時眞的很快樂。其實說眞的，你找朋

友，找像他這樣的朋友是很好的，當然要看看他對你如何。

夏：他對人很眞誠、率直，會和你說心底話。

賈：對！有一樣東西很好笑，他不喜歡說是非，哈哈。我們幾個人一起聊天，有時會開開玩笑，說誰穿衣服不好看啊，這個那個心地好不好這些。

夏：你也會說這些嗎？

賈：有些時候吧！其實我們說這些都是隨便說說，笑一笑而已。

夏：那陳百強呢？

賈：他只會在一旁聽，有時會跟著我們一起笑，但他不會參與講是非的。我和別的朋友讓他分享一下，他都會說：「我沒有。」然後我說：「有沒有搞錯，怎麼這樣啊，不好玩！」就是這樣。

夏：你們數個人走在一起，是用英文溝通的嗎？

賈：中文和英文，這是我最喜歡的語言，如果你要我完全用廣東話，我要想一想才能表達，如果表達不了，就會說英文。

夏：那很有趣，你們會用不同的語言交流。

賈：是的，但大家都已經習慣了。陳百強有時候也會說英文，他在最後總會說類似「it was a very good time」。

賈思樂是一位很出色的歌手，一直以來我都很欣賞他的歌聲，以及在舞台上的表演，他與陳百強一樣，在舞台上能揮灑自如。這次我們見面，講起與陳百強的往事，他興奮得手舞足蹈，可見陳百強於他而言是一位很好的朋友！而且，他的性格還是和從前一樣那麼樂天，我真的很敬佩。

夏妙然和賈思樂

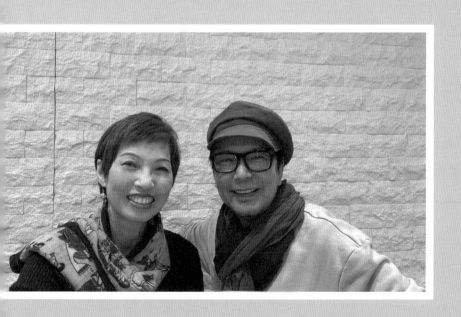

Track
09: 才華洋溢

演唱《舊夢不須記》的雷安娜，當年跟陳百強有過許多同台合作的經驗，所以對陳百強有很深刻的印象。雷安娜於一九八九年移居加拿大溫哥華，這次趁她回港，我們才有機會坐下來好好地聊天，真的非常難得！

／雷安娜

夏：夏妙然

雷：雷安娜

首次合作

夏：不如先從你和陳百強第一次的合作開始說起？

雷：當年香港無綫電視為慶祝二十週年台慶，推出了一首慈善籌款
歌曲《地球大合唱》。這首歌動用了接近四十位歌手，包括徐
小鳳、張國榮、梅艷芳、陳百強等，我也參與其中。還記得拍
攝 MV 時，無綫讓每位歌手穿上黃色的 T 恤。當時現場真的
很多人，拍攝需時，我們每個人都要等「埋位」，於是在這些
空檔裡，大家不經不覺就圍在一起聊聊天……

夏：這種大型製作、慶祝活動，把很多藝人都聚在一起……當年高
手雲集，真的很讓人懷念。我做資料搜集時，找到一些電台舊
照片，原來我們的節目也曾製作過賀歲特輯，每間唱片公司都
會派旗下的歌手來錄音，還拿著揮春一起拍照。

雷：當年很熱鬧，特別是臨近聖誕節、新年和農曆新年，我們會在
無綫電視拍攝，也會參與電台的節目。當時我們經常一群人做
一些大型的活動，我和陳百強就是這樣開始了第一次的合作。

夏：那你對陳百強印象如何？

雷：說到印象，其實我比較深刻的還是他的衣著打扮。我們曾在一些頒獎典禮上碰過面，我那時就覺得陳百強的衣著很獨特，很與眾不同。他懂得如何搭配才會好看。以當年的情況來說，他其實很大膽，總是嘗試不同顏色的衣服，而且還駕馭得很好。

夏：對，很鮮艷的紫色、綠色，他都穿得很好看。

雷：我覺得他絕對是一個很愛美的男孩子，但是他雖然愛美，你卻不會覺得他太過份，因為他每一次出席活動都搭配得非常得宜，不是亂來的；他衣著的顏色突出之餘，也讓人感到很舒服。

夏：從前沒有甚麼形象師、服裝師跟著，都是自己一手包辦的。

雷：對。老實說，我會仔細觀察陳百強的衣著打扮，向他「偷師」，比如學習和模仿他衣服顏色的搭配。

夏：然後你會發現，以一個男士來說，他的顏色搭配真的很豐富。

雷：是的。其實，他不只是在穿著方面大膽，在音樂方面也如此，總是做一些別人從未做過的事情。有一次在頒獎典禮上，我不記得是哪一個頒獎典禮了，只記得還辦了個酒會，陳百強當晚表演了剛推出不久的《漣漪》。當時的歌手很少唱假音，習慣了用自己的「真聲」來唱，但是《漣漪》就有一個地方以假音來處理。出於好奇，我問他：「為何那個音你不用真聲唱，要

轉假音呢？」他看我一眼，冷淡地說：「你覺得好不好聽呢？」我表示很好聽，他又說：「對呀！好聽就好。」我想他是想呈現輕巧的感覺，這樣能夠把「漣漪」的感覺帶出來。當時很多人都喜歡他這個假音的處理。現在回想，我覺得有少許不好意思，因為我的口吻好像在批評他唱歌的方法，但其實我是想稱讚他。我很欣賞陳百強的歌，還有他的聲線。

夏：那他在音樂方面不僅是有才華，還很有前瞻性！

雷：是的，或許是因為他對音樂非常執著、熱愛和認真，所以與其他人相比，他想得比較多，層次也比較深入些。

夏：如果用幾個字形容陳百強，你會用甚麼字？

雷：我覺得是俊朗、才華洋溢。

《一生何求》柔情版本

夏：你曾翻唱陳百強的歌？

雷：對。大約在十多年前，我出了一張唱片，翻唱了陳百強的《一生何求》。如今我上台表演，也必定會唱這首歌。

夏：你的版本是比較柔情的。

雷：對，是柔情一些的，陳百強的版本則比較激昂。當時負責編曲

的是 Tony A（盧東尼）。

夏：你說上台演出也會唱《一生何求》，那現場的觀眾反應如何？

雷：他們很有共鳴，反應非常好，每個人都會跟著唱。這首歌真的
是經典中的經典。

夏：寫詞的潘偉源也說這首歌是香港人的心聲。我們每天營營役
役，追求很多東西，有時不禁停下來問自己，到底得到了甚
麼呢？

雷：很多事情，你想追尋卻錯失了，或者以為自己失去了，但原來
一直握在手中，只是察覺不到而已。這些我們在人生中都經歷
過不少。

夏：是的。另外，陳百強的《今宵多珍重》、《相思河畔》和《偏
偏喜歡你》等都是有一些中國色調，說起來，你也有一些歌，
如《舊夢不須記》，都是走中國風的路線。你覺得像陳百強那
麼洋化的歌手，唱這類曲風的歌有甚麼想法？

雷：很特別，小調或中國風格的歌，很多時喉嚨聲會較多，或轉音
會多一些，但是陳百強唱得不一樣，他好像是在唱著英文歌，
但是加上了小調。我覺得他的唱法就是一個新潮小調的感覺。

夏：咬字是非常純正的。

雷：沒錯，我們當年每位歌手咬字都是非常純正和清楚的。

雷安娜曾經重新灌錄《一生何求》，在不同場合演唱時，得到很大的迴響，觀眾反應非常熱烈。很感謝她將陳百強的經典歌曲分享給新一代，把它帶到更遠的地方。她與陳百強，一個嬌俏，一個俊朗，正如兩個不同版本的《一生何求》，都是那麼受人歡迎。

夏妙然和雷安娜

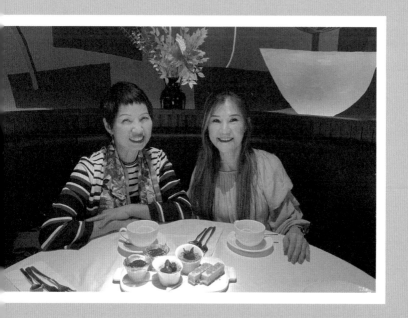

Track
10: 粉紅色的一生

馬偉明是我十分敬重的前輩級時裝設計師，還記得當年
我們是透過一個由香港時裝設計師協會協辦的節目而成
為好朋友。對於陳百強如何跨越年代地影響香港年輕人
的穿衣風格，他的造型幾十年來仍然被熱烈討論，馬偉
明有深入的見解。

／馬偉明

夏：夏妙然

馬：馬偉明

潮流服飾

夏：你是首位建立個人品牌的本地時裝設計先驅，而陳百強在八十
　　年代經常率先穿上不同風格的衣服，品味時尚，帶領潮流，是
　　不少年輕男生模仿的對象。你當時有沒有留意到陳百強？

馬：我和他算是認識的，但不熟絡。我們偶爾會在的士高遇到，或
　　者與共同的朋友相約一起食飯、聊聊天。

夏：你曾跟他合作過嗎？

馬：我和他真不太熟悉，只見過幾次面而已。其實我夥伴公司的設
　　計師應該和他比較熟。陳百強曾找他訂做演唱會的衣服。我記
　　得我的工作室離陳百強很近，他曾因為趕時間而叫我們的員工
　　幫他改衣服，當時是由我的好朋友負責的。

夏：那你對陳百強穿衣打扮方面有甚麼想法嗎？

馬：陳百強的外形讓很多年輕人羨慕不已，因為他身材高䠺，肌肉
　　結實但不會太過健碩，就是現在人們說的「衣架子」，穿甚麼

衣服都好看。他穿衣的變化也多，我覺得他不是很刻意這樣穿或者搭配得很誇張，反而是很隨意，顏色或許不是十分相配，但穿在身上卻讓人覺得很舒服、自然。他喜歡紫色，紫色其實對男生來說比較偏門，但我覺得一個藝人就是要穿一些和別人不同的衣服。他把紫色發揮得很好，紫色搭牛仔褲、紫色搭黑色和灰色……他能演繹出不同的層次。所以說，年輕人真的很羨慕他，很想朝著他的方向走。我那時也是個年輕人，哈哈！

夏：我記得陳百強的《不再流淚》唱片封面就是紫色毛衣搭牛仔褲，讓人耳目一新。第一張唱片 First Love 封面上的「Danny Chan」也用了紫色，然後他穿著一件綠色背心毛衣。

馬：以前很流行搭配一件毛衣，比較有型，也更有親切感。

夏：有些情況下他又會走比較性感的路線。

馬：他當然可以，有身材嘛！

夏：不扣上幾顆鈕扣，自然之餘又 wetlook，真的很性感。說起來，他的風格這麼多變，其實你對他哪一個造型印象最深刻？或者是哪一套衣服？

馬：我清楚記得他曾在某個電視節目裡穿了一個日本牌子的燕尾服。那件是短款燕尾服，我非常喜歡，還去門市看過，不過我不知道買來幹甚麼。同期張國榮和羅文也穿過，三個都是在同一家公司買的，但三款有些少不同。我不能說陳百強穿得最好

看，他們每個人都很受歡迎。

夏：對，三位都穿得很好看，只是感覺不一樣。

馬：穿衣打扮不只是把買回來的衣服穿在身上那麼簡單，還要用自己的氣質駕馭它。陳百強有一種貴氣，再普通的 T 恤他都能穿得文質彬彬，像一個公子哥兒，很有魅力。

夏：他在電影《失業生》裡穿白襯衫扮演中學生，乾乾淨淨的，又是另一番感覺。他真的……

馬：百變。

夏：對！其實他離開了接近三十年了，但我們今天提起陳百強，除了對他的歌印象深刻，還很記得他的形象、喜歡的顏色、穿的衣服……而且經過了幾個年代也不會覺得這些品味很落伍。

馬：因為他不是挑些「古靈精怪」的衣服，而是依照著自己的搭配方法，穿出了屬於自己的風格。他得過兩屆時裝設計師協會的「十大傑出衣著人士」獎，是實至名歸的。

夏：無論是他唱片封面上的衣著、演出服，再到平日出去中環喝東西、跳舞的便服，普通人都可以穿的。有些人會以為藝人的舞台演出服一定是很誇張的……

馬：他不穿特別的「歌衫」，而是用氣勢、氣質去吸引人。

翻唱金曲，別有韻味

夏：當年你有沒有聽陳百強的歌？你最喜歡哪一首？

馬：有一段時間我工作很忙，每天都很晚才回到家裡，《一生何
求》、《盼望的緣份》、《漣漪》、《偏偏喜歡你》那些經典
金曲陪伴我度過許多個夜晚。那時覺得這把聲音好像在天空上
面飄浮著，音調很舒服，讓我好像有點脫離了現實。

夏：我訪問黃柏高，他提到那個年代不流行加效果，錄製《盼望的
緣份》時，陳百強卻跟他說：「總之你幫我做吧，我要很多回
音。」於是《盼望的緣份》就以這個方式處理，令他好像在天
空中飛翔。

馬：但我覺得他唱出來很舒服，他的高音處理得很好。後來有人翻
唱他的歌，我覺得沒那份感覺，所以陳百強是唯一的。為甚麼
至今還有那麼多人喜歡聽他的歌，或者欣賞他的形象，都是因
為他是唯一。

夏：是的，唯一。他曾重新演繹崔萍姐姐的《今宵多珍重》和《相
思河畔》，雖然是翻唱，但他唱出了屬於自己的風格。

馬：他的唱法是有些特別的，並不是很吃力地唱。加上聲音，他能
把那些歌曲帶出另一種味道，賦予它們新的生命。當然崔萍姐
姐也唱得很好聽，但陳百強有另一個感覺，而他在那個時刻讓

人記得自己的版本，我覺得很難得。我想，他還在生的話，一定也很受人歡迎，就如當年一樣。

夏：我想一定是的。那時陳百強是我們女生的夢中情人。他長得帥氣，有禮貌，受西方教育，唱歌還那麼好聽……很多優點集於一身。這樣的人，誰不喜歡啊？

對「美」的執著

夏：我寫這本書，其實是希望就著陳百強的成就去啟發更多朋友，例如這個訪問的主題：時裝或形象方面。差不多到了訪問的尾聲，你能給有興趣在時裝、形象設計領域發展或進修的年輕人一些建議或方向嗎？

馬：方向就是不要被時裝的框架框住。

夏：即是應該破格一點、天馬行空一點？

馬：不完全是。時下的年輕設計師很多時候為了突出自己，把自己的衣服設計得不夠現實，怎樣在現實中找一個突破點很重要。還有奉勸香港的明星多投資在自己的衣服上，不要整天去借，借也未必合身。

夏：借到名牌都未必適合自己。

馬：其實很難借到名牌的，除非是有名的明星。

夏：加點自己的想法、心思，就可以建立自己的形象。

馬：有時懂得搭配，就算衣服重複再穿也不容易發現。

夏：確實是。對於陳百強，你還有甚麼要補充的嗎？

馬：他是一個難能可貴的人，目前為止是獨一無二的，從沒有像他這樣的一個人。說起來，懂得穿衣打扮，同時每次演出、示人都能保持一樣的水準的男明星真是少得可憐，大多都是飄忽不定的，這個場合穿得得體，那個活動就稍為遜色一點⋯⋯

夏：可能有造型師、化妝師協助，就會好一些。

馬：人家挑一套好的他就好看，挑一套普通點的，他穿起來也就很普通，非常不穩定。我當然不會說是誰啦，哈哈！

夏：而陳百強則是保持一貫的水平，總是以最好的形象示人，對「美」的要求很高。

馬：其實一定要有些執著才能到達這個境界。

夏：但他有時候太過執著，達不到自己的期望，或者別人未必能夠配合他的時候就很容易會感到不開心。不過他很專業，站在台上時能夠把所有負面的情緒通通都拋開，完完全全投入演出，是一個屬於舞台的歌手。

馬偉明細緻地分析了陳百強對時裝的觸覺、對顏色配對的掌握、如何引領潮流，成為八九十年代男士模仿的對象，幾十年來以至今天仍然是一個標誌。我非常欣賞像馬偉明和陳百強這樣熱愛時裝的藝術家，他們的貢獻在不同的範疇為香港本土文化留下重要的印記。

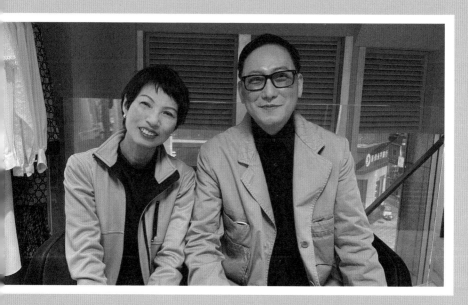

夏妙然和馬偉明

11: 屬於大家的
一種情感

我與國際藝術家又一山人的緣份，是從八九十年代開始的。我對他廣為人知的《紅白藍》系列印象最深刻。他與陳百強有點相似，都是外表斯文內裡熱情。他們有數次的合作，又一山人曾負責陳百強的唱片封面設計、美術指導，如《冬暖》、《等待您》和 *Love In L.A.*，當中的故事，他從來沒有跟外界提及過。

/又一山人

夏：夏妙然

又：又一山人

兩次奇妙的相遇

夏：不如談談你是從何時開始接觸陳百強？和他相遇是怎樣的？

又：你說相遇，我就從第一天說起吧！你不會知道的，我第一次接觸陳百強，與一般接觸他的香港人相比還要早。話說某一個星期六還是星期天，我和數個中學同學去海洋中心，從前的海洋中心，即是現在的海港城。當時有一個節目組在某間音響品牌店裡做直播，印象中主持好像是鄧藹霖，我們就好奇走了進去看看誰在做節目。我們全部人都很喜歡音樂，於是留在那裡看了很久。如是者留到最後有一個抽獎環節，送出關於音樂的禮物給大家，我和三位同學趕緊上前湊熱鬧，結果有兩個人都抽到唱片，很幸運我是其中一個。我得到一張英文唱片，我同學得到一張中文唱片。同學看到我手上的英文唱片便說，這位外籍歌手很熟悉，想用他手上的中文唱片換我的英文唱片，我說好吧，於是和他交換了，我拿上手看了一眼——陳百強。

夏：是不是綠色衣服那一張唱片？ *First Love*！

又：沒錯，我印象中是未發行的，很早期的時候，又或是準備發行，正在宣傳。我拿在手上看，陳百強⋯⋯誰？當時我不知道是誰，那是很自然，因為他才剛剛出道，這是他的第一張唱片。不過，很快全香港的人都知道他是誰了，因為唱片主打歌《眼淚為你流》剛推出就非常流行，讓他一炮而紅。自此之後，很多人都認識他，我就剛好在機緣巧合下得到這張唱片而開始接觸他。

夏：你是人家未出道已經有了。

又：我還記得唱片上是有他的親筆簽名的！現在這張唱片我送給了我的外甥。這個片段就是我和陳百強的第一次接觸，真的是緣份。第二次的相遇是比較離奇的。當年我們這些年輕人都很喜歡去中環蘭桂坊的士高，每逢星期五、六，全城蜂擁而上⋯⋯

夏：我想我應該在你附近跳過舞，但那時我們還不認識，哈哈。

又：有可能！你知道那個舞池有多大的，主要有兩個位置，最大的那個舞池也沒有十五呎，很小的一個玻璃房。全香港的年輕人、音樂人、設計師，都會迫在那裡，大家就四目交投，就算你靠在牆上不跳舞，都會看到所有人。

夏：那你有見到陳百強嗎？

又：當然有！一定見到！

夏：他一般都是跟朋友閒聊幾句後，就會自己下場跳舞去。

又：是的，他不是太善於交際。我想無論是歌迷、曾跟他合作過的人，還是對他不太熟悉的普通大眾，都會覺得他是一個比較沉默的人，他的性格本是如此，少說話，很內向。

夏：我從前跟他做訪問，他來電台時沒有助手跟著，只帶著一個公事包，他會在公事包裡拿些東西給我看，我們又會在餐廳聊聊天，喝杯咖啡或茶……他是比較安靜的人。

又：他要 warm up。

夏：是的。雖然他有些內斂，但是每當他站到舞台上，他就會變成了另一個人。只要他在舞台上拿起咪高峰，就會把歌唱得淋漓盡致，動作也如是，連在電台錄節目都是，我們「開咪」後，他就會無間斷地像朋友一樣和你聊天，只不過平日他真的是比較少說話。

又：可以這樣說，他有自己的世界。他「官仔骨骨」，很斯文，談吐溫和，永遠都以微笑示人，他只是比較沉默，不是孤僻，或不願理人。

三次合作

夏：接下來談談與你的專業相關的話題。大家都知道陳百強很喜歡

紫色，我研究過他穿的衣服和唱片封面，他也很常穿綠色的。這兩種顏色並不是常見的顏色，普通人，甚至是明星藝人，都很少穿紫色和綠色的衣服，但這卻是陳百強的標誌，想到他，就會想到紫色和綠色。

又：他是比較多色彩的，紫色是他用得比較多的顏色，如果問我如何看紫色，當然每個人對顏色可以很主觀。

夏：你就很多黑白。

又：我可以是紅白藍，當然如要說故事我可以用另一種顏色。但陳百強是發自內心地喜歡紫色，偶然會有綠色。

夏：他的綠色是比較沉的。

又：是沉的綠色，不是青的綠色，是深綠色。

夏：他選得很好。

又：紫色也選得很好。他的衣著有很多紫色，我相信是想呈現浪漫的感覺。他選擇的紫色不是一種很淡的紫色，也是偏沉的，所以營造了一種略略帶點憂鬱的浪漫。

夏：我們有時選擇的紫色是帶一些粉紅，感覺很春日，但陳百強的紫色是沉一些，但他整體看上去卻是很光亮的，如何形容好呢？他的皮膚很白皙，頭髮修剪得乾淨利落，也有點前衛，加上他的笑容，穿上紫色的衣服後給人感覺耳目一新，非常鮮

明，我的腦海裡經常會閃過他身影。

又：除了衣著，他不少唱片封面也是紫色色調的。

夏：對了，你曾設計過他的唱片封面，不如你分享一下吧。

又：好的，《冬暖》的封套設計是我們第一次的合作。當時 Sam Wong（黃永熹）是陳百強常用的攝影師，很多照片都是他負責的，那次他邀請我一起合作，我說好，然後就去影樓參與拍攝的工作。從前拍照不能即時看到照片，要沖菲林，那次就約在麗晶酒店。

夏：那裡我們很常去，一直是明星最愛的聚腳點。

又：沖菲林後，我和 Sam Wong 選了數張照片給陳百強看，他很快就決定了哪一張是封面，哪一張是封底，哪一張擺在唱片裡面。他不用我們將全部照片都給他看一遍，他很尊重和他合作的人。我當時說好的，這三張都很滿意，就這三張吧。

夏：那張唱片封面是綠色背景配紫色衣服，你是和他配合好的嗎？

又：是的，他知道的。

夏：綠色背景是你建議的嗎？

又：是的，是我和 Sam 建議的。

夏：其實這個封面很突出，因為這兩種顏色很配合。

又：當時陳百強也參與了設計，所以製作名單上設計師的名字就是
　　「陳百強、Stanley Wong」。他很投入，我覺得合作得很愉快；
　　他又很尊重每一個參與製作的人。

夏：即是說你選擇了哪一個版本就會用哪個版本。

又：對。那次很開心，第一次坐下來正式和他合作，在影樓拍照、
　　沖菲林、選照片、聊天……總之很開心。

夏：那這次合作後，你覺得他的為人如何？

又：溫和、友善，還有……不要介意我這樣說，吹毛求疵，但我沒
　　有任何負面的意思。其實我覺得「吹毛求疵」是局外人的主觀
　　想法而已，對我來說這個是一個有要求的藝人的特質，我非常
　　尊重，因為我自己也是這類人。有要求是好事。

夏：所以事情的結果會是很好的，因為你們都有自己的想法和要
　　求，都希望做到十全十美。

又：我和陳百強合作過三次，這是第一次，其實三次都很順利。

夏：另外兩次的契機是甚麼？

又：第二次沒有看見他，因為 Sam Wong 和他在 L.A. 拍攝 Love
　　in L.A. 的概念照片，而我主要是待他們拍完後選照片，做整
　　個封套設計。

夏：封面照很適合美國的風格。

又：這輯照片是很多的，因爲他們兩個拍了很多張，我就選了這張做封面，陳百強這次也沒有異議，所以都很順利。這張唱片還有本小冊子，裡面有很多照片。

夏：即是像一本相集。

又：是的。

夏：你這次就負責選照片？

又：是的，選照片、編排、字體設計等……就沒有需要見到他本人。

夏：那第三次呢？

又：第三次合作的唱片是《等待您》，這是大碟來的，封面和封底可以翻開來同時看。這次我負責美術指導，因爲起初陳百強沒有甚麼想法，所以由我來和 Sam 溝通。當時大家是在山頂一間餐廳見面，陳百強自己決定了衣著，是黑色禮服，我和 Sam 拍攝之前沒有問他穿甚麼衣服，只是選好餐廳，放好所有器材和物品。

夏：他的衣著和餐廳很配合，感覺很好。

又：是的，那次我就主導做美術指導。我們第三次的合作就是這樣的。

夏：這三個唱片封面，你最喜歡哪一個？

又：三個都各有不同的主題，我都覺得很滿意，尤其《冬暖》那張唱片用了紫色和綠色，完全是陳百強的顏色。如果在他所有的唱片中作選擇，收錄《漣漪》的唱片封面一定是第一名。當時剛看到封面，心裡忍不住「嘩」了一聲，陳百強穿浴袍？還是粉紫紅色的？其實真的震驚！他很性感，又很美。

夏：很美，總之你會去看。

又：對，那是一個經典。《神仙也移民》也是我的首選，但都不是我做的。封面設計是他坐著一張很名貴的古董高背椅子，我想全香港的人都對這張椅子印象很深刻。我不知道選這張椅子的是陳百強自己、攝影師，還是美術指導，但是效果很好，表達到陳百強的優雅和對美的追求。

升降機內碰著他

夏：你和陳百強真的很有緣份，大家一起慢慢成長。

又：對的，我們年紀相同，一起在舞池跳舞，大家雖然不認識彼此。其實還有一件事⋯⋯

夏：是甚麼事？

又：那個很好笑，話說大約一九三三、八四年，或是八五年，當時

我在銅鑼灣工作，我的辦公室在一幢住宅大廈裡的其中一個單位。大廈是有升降機上落的，我偶爾碰見陳百強，跟他前後腳出入閘門，或者在街角看見他，所以我估計他是住在這幢大廈裡的。直至有一天，我們在升降機內遇到，哈哈。

夏：當時你和他合作過沒有？

又：還未。但那個階段我已經是他的歌迷。

夏：你沒理由不認得他。

又：我當然認得他，但是這部升降機內有三個人，我和我公司的一位同事，還有他，你也知道升降機內的氣氛是很沉默的。

夏：只是數分鐘。

又：沒有，只是一至兩分鐘。為甚麼大家在升降機內都會有些奇怪尷尬的感覺呢？你也知道，我們很少在升降機裡說「hello」、「good morning」，香港人不是那樣的，加上陳百強又不是多言的人，我也不是……但是那天，我們發現彼此臉上的名牌太陽眼鏡款式是一模一樣的。

夏：你和他？

又：對，完全一模一樣。

夏：即是他有看到你？

又：他當然看到我！因為我們的臉上都是那款眼鏡，很明顯的。
我當時心裡想著：本來在升降機內氣氛已經很尷尬，現在就
更尷尬了！我想他也是這麼想的。那次的「升降機事件」真
的很好笑。

夏：如果換成我在升降機內，我會興奮地叫：「嘩！Danny ！」
然後請他在我的手掌上簽名，哈哈……

又：我不會這樣，我很沉默的，哈哈……其實我是一個很害羞
的人。

夏：我會走過去挽著他的手臂，然後自拍，但當時不流行自拍……

又：沒有手提電話的年代呀！

夏：對的，沒有手提電話，哈哈……

又：現在想起那個情境真的很好笑，都是一個相遇。

夏：真的很有趣，你們互看一眼，發現不對勁，然後回眸再看。

又：不是回眸，我們是一左一右，平排對望……

夏：之後就沒有再碰過面了？

又：沒有了。當然後來我們一起合作，認識那麼多年，在一些娛樂
場合、公眾場合都會打招呼。

好的創作，是無分時間的

夏：訪問來到尾聲，不知道你喜歡陳百強的哪一首歌呢？

又：我有兩首歌都很喜歡，是雙冠軍。

夏：不可以選一首嗎？

又：對，不可以，一定是《喝采》和《摘星》。

夏：是不是因為讓你很受鼓舞？

又：對，我覺得《喝采》和《摘星》都很勵志，尤其是後者，表達了只要不怕艱難，滿懷希望，就一定做得到的主題，這也反映了陳百強一直以來面對事情的態度，我想林振強是度身訂做寫給他的。那個年代香港社會的風氣就是這樣，每個人都積極向上，努力向前走，相信自己一定會成功。

夏：即是當時的香港人聽到這些勵志歌，會覺得很有共鳴，好像在說自己一樣。你現在會偶爾重溫這些歌曲？

又：我經常都聽。

夏：我想也是。現在的人都在懷舊，菲林攝影、黑膠唱片、卡式帶、CCD 相機、修復電影、廣東歌⋯⋯尤其是廣東歌，八九十年代經濟起飛，是香港流行文化的黃金年代，不少人，包括從未經歷過那個年代的年輕人，都在懷念、重新探索廣東歌的價

值。其中，陳百強是一個難忘、深刻的印記，縱使過了數十年後，他的形象、歌聲依然長久地留在歌迷心中。其實，我曾想過，如果陳百強不是在社會經濟蓬勃、深受西方文化影響的年代出道發展，而是在樂壇包容度相對較低的時候，他還會如此綻放異彩，舉世矚目嗎？

又：我會這樣看，陳百強確實是在一個絕佳的環境、時機冒出來，當時的社會、樂壇給予他一個接受多元化、穩固的平台，但這僅僅是他成功的其中一個因素，更重要的還是他本身的才華。有一次我和朋友討論，某些人的聲線是有一種說不出來的情感，例如香港有些歌手，或者電台 DJ 都有特別的聲線，梅艷芳、羅文、張國榮、陳百強，他們每個人都有一把很獨特的唱腔和聲線，具有強烈的個人風格。這些聲音本身已是一個流動的載體，承載著我們的回憶和情感，每一首歌都是無法被取代的。因此陳百強無論在六十年代，還是七十年代，甚至在現在發展，都無阻他發光發亮。他的聲音真的是屬於大家的一種情感。

夏：他們各人都有各自的風格。

又：其實一個好的創作，應該是無分時間的。

又一山人是一個勇於追尋生活理想的人，從香港跑到日本京都重新建立自己的天地，為目標不斷努力。非常感謝他跟我們分享與陳百強合作的經驗和故事，其中在升降機內相遇的難忘時刻就好像一個短短的廣告片段！

夏妙然和又一山人

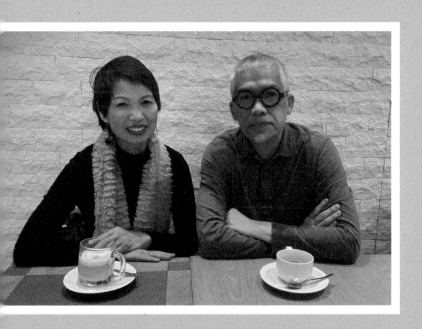

12: 充滿能量的造型

又一山人跟我提及：要講及當年與陳百強合作的藝術工作者，怎可以不找當年給他拍攝唱片照片的大師黃永熹？黃永熹是一名攝影師，曾於八九十年代，替許多本地歌手拍下無數的唱片封面照，當然包括陳百強，其《夢裡人》、《冬暖》、《等待您》等就是他的作品。這次訪問，黃永熹談起第一次與陳百強合作的難忘事和拍攝過程，都是不為人知的故事！

/黃永熹
Sam Wong

夏：夏妙然

黃：黃永熹

黑白的《夢裡人》

夏：我想我們曾在一些不同的場合裡擦身而過，卻從來沒有機會認識，所以今天很開心因彼此與陳百強的緣份而讓我們能夠坐下來聊天。那我們開始吧！你是甚麼時候認識陳百強這位歌手？你們合作的機遇是怎樣的呢？

黃：我忘記了是在一九八五，還是八六年，那時候給他拍了一輯《號外》的照片。當時 Charles（周肅磬，當時《號外》的總編輯，也是陳百強《夢裡人》的美術指導）聯絡我，拍完那輯照片之後，接著選一個日子拍攝《夢裡人》的唱片封套。我和陳百強是由《號外》開始合作的。

夏：《夢裡人》是陳百強的第十二張唱片，唱片是雙封套設計，於一九八七年八月十日推出。唱片封面照片是黑白色彩的，內容是他隨性地靠在開篷車上，笑容很親切。

黃：陳百強剛買了一輛開篷車，於是有了這個概念。

夏：那你需要事前知道唱片中有哪些歌曲，再去決定如何拍攝嗎？

黃：其實一般是導演想好了概念，我再幫他實踐出來。通常歌曲會
　　先給美術指導，甚至有些時候沒有美術指導，那我就會幫忙，
　　或者是幫忙找人做設計，因為那個年代未必有很大的團隊。所
　　以很多時候歌手也會一起參與，陳百強拍攝《夢裡人》時，就
　　提出了以開篷車作唱片拍攝的概念。

夏：當年的唱片封面流行彩色，你怎麼會想到用黑白的呢？

黃：我覺得黑白是很特別的顏色。那天是在中午拍攝，時間是我選
　　的，因為中午太陽猛烈，那些灑下來的光給人感覺很開心、很
　　有活力，而黑白可以令光線的感覺較重。其實那時堅持地游說
　　了很久，是 Charles 和唱片公司那邊談的。

夏：那你覺得黑白照片還有甚麼效果？

黃：黑白照片很純淨，因為沒有顏色的干擾，變相可以更著重地處
　　理構圖、光線、陰影等。

夏：原來是這樣！我記得陳百強在唱片上寫了一些心聲，感謝你和
　　Charles 的幫忙，還說真的很喜歡那輯照片，令他覺得自己似
　　乎「正咗好多」，你覺得他為何會有這種感覺呢？當時拍攝的
　　過程是怎樣的？

黃：我想是因為他當天的心情很好。那時我們是在他家樓下拍攝

的，一邊聊天，一邊拍攝；他穿著自己喜歡的黑色西裝外套、牛仔褲，靠著自己的開篷車……反正一切都很順利。

夏：是否很快就完成拍攝？

黃：是的，很快「收工」，只花了約四十五分鐘，拍完就去喝了杯咖啡。

夏：那麼快！我記得這張唱片中的《未唱的歌》是陳百強和關正傑合唱的，所以也有一張他們的合照，也是在同一天拍攝的嗎？

黃：不是，當天只拍攝了那輯開篷車的照片，合照是另外選日子再拍攝的，先拍一張陳百強，然後再找一天拍攝關正傑的部份，不是一起拍攝，而是分開的，只是後來合成了一張照片。

當年事，當年物

夏：你當年拍攝的廣告、唱片照片有很多，有沒有辦過作品展？

黃：未有，但也許會有，如時間能配合，會嘗試統籌、計劃一下，看看能否成事。

夏：那就好，我覺得現在很多人都在回顧當年的事和物，包括音樂、攝影等。

黃：現在適合做這種東西。

夏：譬如我找你提供一些當年陳百強拍攝唱片封面的照片時，你給我的幻燈片。

黃：對，幻燈片！

夏：當時拍攝這些照片都是用幻燈片的嗎？

黃：拍攝黑白照片是用底片的，《夢裡人》那張封面黑白照是我自己沖洗的；彩色攝影就大多數都是用幻燈片，然後直接拿幻燈片去做分色，當年是這種做法。

夏：即是說未有任何數碼版本？

黃：那個年代電腦還未普及，才剛開始出現「286 電腦」。

夏：我很好奇，這些幻燈片如果時間久了，會不會掉色呢？

黃：要看看你保存得是否妥當，有些可能保存得未必太好，但你現在可以透過影像掃描數碼化，再去編輯和修飾。

夏：現在科技真的很發達。

貴族風範

夏：謝謝你分享攝影的知識，我們回到陳百強身上吧！你跟他多次合作，不如形容一下他是個怎樣的人？

黃：親切、誠懇，很真誠的一個人，他喜歡就喜歡，不喜歡就不喜歡，很直接，但卻是很有禮貌、很有教養。

夏：我也同意他是一個很有禮貌的歌手。他以前在電台接受訪問時說話的聲音、語調和口吻，或者是他的歌聲，都讓人感到很舒服、很真誠。他喜歡溫柔地、慢慢地表達自己的想法。

黃：他的性格很好，那個年代的娛樂圈比較少這樣的人。

夏：鄧藹霖形容他是天才兒童，你又會這樣形容他嗎？

黃：他本身的性格很像兒童，天才兒童我不敢說，因我當年大約一九八四年從美國回香港，他剛出道那幾年的情況我不是太熟悉，但後來幸好有機會認識他。我覺得他的為人真的很不錯，和他合作是很舒服自在的。

夏：不過他在人多時，有些時候會很安靜。

黃：他有時候是很害羞的。

夏：對，但他上台表演時又會很瀟脫地駕馭舞台，黃柏高形容他每當站到台上就展現巨星風範。我想他在每次拍攝時，都會做到你的要求吧。

黃：對的，而且很快做到。

夏：訪問來到尾聲了，讓我問一些每個訪問都有的預設問題，你最

喜歡陳百強哪一首歌呢？

黃：我有兩首都很喜歡，就是《等》和《漣漪》。

夏：爲甚麼呢？

黃：爲甚麼……眞的不知道，因爲我聽音樂是說感覺的。我從美國回來時，他已經很受歡迎，《漣漪》我一聽了就非常喜歡。

夏：那你覺得現在過了這麼多年，大家還是那麼喜歡他和他的歌曲的原因是甚麼？

黃：他的出現帶領了香港的偶像文化和廣東歌潮流，加上他形象溫文爾雅，懂得穿衣，還有「官仔骨骨」的樣貌，就如貴族一樣，眞的非常難得。

夏：是的，因此我們這麼懷念他。

黃：無論是歌迷或是曾跟他合作的人，都會很喜歡他，尤其是後者，因爲他眞的是一個很親切的人，從不會擺明星架子，跟他相處很融洽。

夏：對，我也這麼認爲。謝謝你分享了這麼多，希望可以很快看到你的作品展覽。

對於陳百強，黃永熹最深刻的印象就是他第一次見到男歌手穿著破爛的牛仔褲，就在那個時候開始，所有香港的年輕人都開始穿破洞牛仔褲。拍攝雖然短暫，但那短短的時光，他至今仍歷歷在目。而我們能看到這些出色的作品，實在是攝影大師黃永熹的功勞！

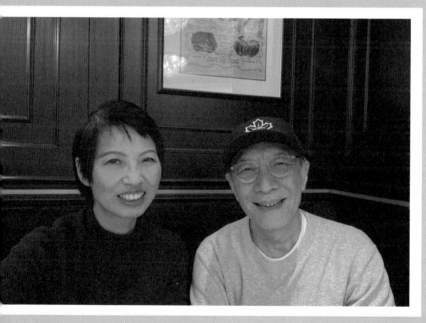

夏妙然和黃永熹

Track
13: 八十年代
前衛創作歌手

馮應謙現任香港中文大學亞太研究所所長及香港中文大學新聞與傳播學院教授,平時除了教學和做研究,也涉獵時尚、服裝設計這些領域,是名副其實的「花樣男教授」!他還經常在社交平台上展示自己前衛的衣著,當中包括自家設計的衣服。這方面和當年的陳百強有點相近。陳百強不僅做音樂,還投放了許多精力和時間在穿衣打扮方面,外形時尚,髮型前衛,總是第一個穿上不同牌子的服飾,帶領潮流。

/馮應謙

夏：夏妙然

馮：馮應謙

很洋化的流行歌手

夏：不如先由你對陳百強的印象開始？

馮：好。大概中學時期，我聽錄音帶，就是聽陳百強的歌。我印象
　　比較深刻的是每次坐火車回鄉時，路上都會聽他的歌。那段時
　　間很多人都會回鄉，坐的是那種很慢的火車。當年我回內地的
　　時候，為了輕便，只會帶一兩個錄音帶在身，其中一個就是陳
　　百強的，我還記得裡面有一首歌我很喜歡，就是《漣漪》。這
　　首歌我聽了上百遍，因為覺得很符合當年的情境。

夏：有種飄盪著的感覺，輕輕的。

馮：沒錯。我當時坐在搖搖晃晃的火車上，對著窗外，不斷聽，不
　　斷聽，聽了很久。

夏：那除了《漣漪》外，還有沒有哪一首歌你是很喜歡的？

馮：《一生何求》吧。

夏：金曲。

馮：他的歌曲曲風是有些中西合璧的感覺。他是少數在音樂裡混合
　　了中西思想的香港歌手。六七十年代樂隊潮流瘋魔全球，很西
　　化的，而陳百強本身也是外國留學生，還要將一些中國元素加
　　入在歌曲裡，是很少數的。

簡單的服飾和書卷味

馮：但如果談到衣著打扮方面，我覺得陳百強比較接近日本風格。
　　當時我們能夠看到日本的潮流訊息，即使不像現在一樣可以上
　　網，也沒有太多電視節目。

夏：從前較常看雜誌。

馮：也很少。為甚麼我說陳百強的衣著打扮比較接近日本風格呢？
　　髮型是一個例子。當年很多中學生，包括我在內，都是在傳統
　　裡長大的，髮型不能太特別、前衛，像那種玩樂隊的長髮雖然
　　很帥氣……

夏：但不太適合上學。

馮：對，所以當時比較流行的就是日本偶像那種髮型，我印象中陳
　　百強的髮型就好像日本偶像，加上他自己本身的氣質，塑造了
　　一個中國人會接受的類型和風格。反正印象中很多同學，都會

剪類似他的髮型。

夏：我認識一些髮型師，他們曾說過當年經常有人指定要跟著陳百強的「矜穗」（面部兩旁近耳朵的頭髮）去剪。

馮：那時很多人模仿他，包括衣著。

夏：我覺得最主要是因為他穿衣的風格偏簡潔，就算是上台表演的服飾也不會很浮誇，下台後也能穿著去逛街，所以成為了普通人的參考對象。

馮：沒錯。印象中他大部份的衣服都是純色的，但搭配後出來就會是他的風格。

夏：不知道你是否記得，他有一張唱片的封面照片，他穿了件白色的恤衫，再搭一件綠色的開胸背心毛衣，穿搭很簡單，但就是令人印象非常深刻。

馮：當時的明星是不會那樣穿的，因為可能想要突出自己的形象，但陳百強總是穿比較簡單的衣著示人。當然他有時登台演出也會穿造型感重些的服飾，但他在平日，或者錄製電視節目都是穿得比較簡單。當年不像現在那麼多偶像明星，而且不是每一位你都可以模仿得來，陳百強的成功之處就是：我們這些普通人是可以模仿他的，不管是衣著、髮型……

夏：是的，模仿他是比較可行的。他早期是因為參加電子琴比賽獲

獎而入行的，後來會在一些商場彈琴表演，我翻查過一些照片，發現他經常會穿白色的恤衫，很英俊。我記得當時很多男生模仿他穿白色恤衫彈琴，還要彈白色的鋼琴，這就更有陳百強的感覺了，一種書卷味⋯⋯

馮：我想有很多人都認同陳百強有書卷味。那種書卷味就是源於他本身的衣著，是一個帶有書院味道的形象── preppy look。Preppy style 就是校園風。其實將 preppy 拆開來看，「pre」就是當時的考預科，即是 A-level，即是 pre-university，不知道現在的人明不明白。這種風格早在二十世紀中的美國和英國便開始流行，是當時名校或上流社會的學生日常的穿著打扮。Preppy style 有一個特點，就是可以 mix and match，如果你單獨看一件衣服，好像沒甚麼特別，但將它和其他單品搭配在一起，層次就多了，也更好看。正如剛才你說陳百強穿恤衫搭綠色的毛衣，本來是很簡單的兩件衣服，但一起穿就有不一樣的效果，就是這個道理。

前衛的衣著

馮：我還覺得陳百強的穿著在當時已經是很超前的。

夏：對，他總是率先穿不同風格的服飾。

馮：例如他會穿工人褲，就算是現在的男生，都沒幾個會穿工人

褲，模特兒才會這樣穿。即是他當年已經走得很前了。我想這是他思想上對自己的要求，對衣著非常有觸覺。

夏：在他身邊做事的工作人員曾告訴我，陳百強不是追求每件事都要一百分，而是一百五十分，甚至更高！我想他在穿衣方面比較執著，覺得感覺對，就一定要這樣穿，不太理會別人的目光和意見。

馮：所以他很有前瞻性。我記得當時他曾以西裝外套搭配無領的 T 恤。現在很多人都這樣穿，但在那個年代⋯⋯

夏：好像不會這樣穿，因為有點不禮貌，西裝外套一般都是搭配恤衫的。

馮：是的，裡面搭配隨性的 T 恤不太符合當時的禮儀。但陳百強不一樣。

夏：他能穿出自己的風格。

馮：不只是這樣，他穿衣還很現代化，例如他穿牛仔褲會捲起褲腳，配一對類似 Converse 的鞋。現在很多大學生都這樣穿。

夏：即是穿帆布鞋。

馮：對，帆布鞋，他當時已經是這樣穿的了。還有牛仔褲後來才流行「穿窿」，但他當時已經是這樣穿，你說他是不是很「潮」。

夏：是！他在顏色搭配方面也很特別，大家都知道他很喜歡紫
色……

馮：其實紫色是一個最難穿的顏色，因為紫色不是三原色，當不是
三原色，要配其他顏色是很難的，所以陳百強自然會成為當時
的焦點。如果你對自己沒有自信，根本不敢這樣穿。

夏：他總是用紫色去配綠色。

馮：對，有時更是全綠色的衣著。

夏：全綠色也是很難駕馭的。

馮：你想想現在誰會以全綠色的造型上台演出？沒有。現在的明星
都不敢這樣穿。

夏：你有沒有留意，陳百強衣服的那個綠色，不是普通的綠色。

馮：類似寶綠色。

夏：對了，接近寶綠色，不是很淺的，而是比較深的。

馮：對，是深綠色的，真的很難駕馭。

夏：要到訪問的尾聲了，對於陳百強，你還有甚麼要補充？

馮：我經常都這樣形容他，他是一個書生型歌手。

夏：怎麼說？

馮：其他歌手就只是歌手而已，不像他，一看就知道是讀書的料子，本應讀出個狀元來的，但卻出道成為了一名歌手。

夏：他懂得彈鋼琴，懂得唱歌，還懂得作曲。

馮：即是現在我們很流行的 singer-songwriter，但他在當時已經有這個感覺，已經超前了數十年。

馮應謙和陳百強一樣對時裝、時尚非常有研究，也喜愛不同風格的衣著打扮，走在潮流的尖端。他與陳百強之間由一首《漣漪》、一個髮型、一件白恤衫展開了一段難忘的緣份，正如當年的年輕男生。多變、優雅、型格而不張狂的陳百強是他們的模仿對象，更在他們的腦海中留下了淡淡的印記。

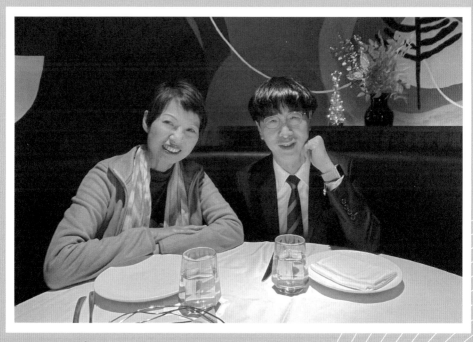

夏妙然和馮應謙

Track

14: 推動香港的流行文化品味

朱耀偉現任香港大學香港研究課程教授及總監、香港人文學院院士，著有《歲月如歌：詞話香港粵語流行曲》、《香港流行文化的（後）青春歲月》及《詞中物：香港流行歌詞探賞》等，對香港流行文化十分了解。這次他以學者角度探討陳百強，也介紹當代流行文化的發展。

／朱耀偉

夏：夏妙然

朱：朱耀偉

大都會國際文化

夏：首先以一個簡單的問題開始，對於陳百強的歌曲，你最喜歡哪一首呢？

朱：其實很多，在不同的階段，喜歡的作品也不一樣。他剛剛出道之時，當時我還很年輕，打動我的是《眼淚為你流》。

夏：一九七九年。

朱：對，一九七九年，應該是第一張唱片。八二年的《漣漪》也給我留下非常深刻的印象。

夏：《漣漪》是當時的十大金曲。

朱：《漣漪》可說是概括了他早期的階段，尤其是和鄭國江老師的合作，研究歌詞的人普遍都會覺得鄭國江老師寫這類歌詞是最好的，寫到了初戀的情懷，真的是「生活靜靜似是湖水」，剛好由陳百強來演唱，我覺得真的是一個最好的化學作用。當然再後期陳百強有其他的歌，如《深愛著你》等都很好聽。

夏：《眼淚爲你流》和《漣漪》都是陳百強早期的作品，尤其《眼淚爲你流》，是出道之作，基本上讓他一炮而紅。我記得七十年代初的樂壇仍然以英文歌爲主，著名的有許冠傑、溫拿，或者是陳秋霞這一類的歌手，爲甚麼當時的人對突然之間透過參加電子琴比賽而冒出來的陳百強反應那麼正面、那麼好呢？陳百強出道之時是七十年代末，正值香港經濟起飛，越來越多途徑接收西方的文化，香港年輕人自然受其薰陶。那時很流行到外國留學，我經常會去機場送別朋友。然而，他們崇尚西方文化之餘，又不忘自己本土的文化，而陳百強剛好就混合了這種中西合璧的東西，所以他就在這個時候崛起？你覺得會不會和香港的經濟也有一些關係呢？

朱：我完全同意你剛才所說的。我們做文化研究的人普遍認爲在六十年代末、七十年代初，香港人才慢慢重新建立香港的流行文化身份，即是粵語流行文化興起，免費電視如無綫，到了七十年代就開始慢慢普及，於是就累積了一大班的粉絲或觀眾。如果以廣東歌來說，通常會認爲七四年之前的都是比較次等的，直到《啼笑因緣》、《鬼馬雙星》之後大家才覺得廣東歌原來都可以是型格的。那個年代我還很小，雖然許冠傑很受歡迎，是許多人的偶像，但對我們年紀稍小的來說，他不是很接近我們的感覺，更像是一個年紀比我們大的超級巨星。到了七十年代末，香港的流行文化發展盛極一時，唱片工業發展到某一個階段，加上經濟又比較好一點，像我這樣的年紀的人就

很需要一個或者一群真正年輕、有活力的歌手或偶像，我想陳百強就是在這個階段開始冒起的。

夏：這段時期有陳百強、張國榮，後期再有日本偶像風襲來，如近藤眞彥、中森明菜、松田聖子，亦都很流行偶像派雜誌。那段時間，我記憶之中就是在那數年間，很多人喜歡那種髮型和衣著，如陳百強那些很美的西裝、Polo 恤衫等。

朱：剛剛說到《眼淚爲你流》那唱片，我印象中那個封面上的陳百強就是穿了件白色的 Polo 恤衫，那時我們都不懂得是甚麼牌子，是他教懂了我們這個牌子，感覺很型格。當時陳百強就是散發著這種氣質和魅力，我們年輕的一群很多都會學習、模仿他的衣著，當然不是直接買他穿的牌子，因爲太昂貴，哈哈，但都可以學習他的風格。

夏：還有衣服顏色方面，很多鮮艷亮麗的顏色他都穿得很好看，例如白色，沒有幾個男生能駕馭到白色西裝，但他穿上就如白馬王子一樣帥氣。他對時裝很有觸覺，懂得將時裝藝術和音樂作連結，再加上他的形象，我覺得當時他已經是自己的形象大使，擁有這種天份，你會覺得他穿出了自己的風格。我記得他曾到韓國、日本的音樂節交流，他的衣著很得體，並不會因爲在別的國家而有種格格不入的感覺，各樣東西都是很時尚的……

朱：他的確是一種大都會的風格，代表了年輕和國際化。有一些文

化理論家都說，香港流行文化是在七十年代末、八十年代初開始的，他剛好進入了這個階段。

型格樂風

夏：訪問開頭我提到陳百強混合了中西的元素，其實這是指他的歌曲。他的外表很洋化，感覺應該是滿口英語的，當然他的第一張唱片是以英語歌為主，後來他發展廣東歌，甚至唱小調、中國風的歌，例如重唱《今宵多珍重》、《相思河畔》等，本以為曾在外國留學的他唱這些歌會很奇怪，但事實證明一點都不奇怪，反而唱出了自己的風格。你覺得這是他在芸芸歌星中突圍而出的因素嗎？

朱：是的。當年香港的流行文化由崛起至逐漸蓬勃，再到世界各地都開始關注香港流行文化、流行曲，陳百強是推動整個發展進程的重要齒輪，令到至少我那一代的聽眾、觀眾，覺得香港的流行文化原來是可以這麼型格的。有位外國人形容當時的流行曲是「the sound of Chinese cool」，意思是當時的流行曲是最有型的中國音樂。陳百強那些風格中西合璧的歌曲，成為了屬於我們香港人的文化。其實我覺得他有一種魔力，就是可以將不同的東西混合化，成為了自己的，無論是改編法語歌、加入中國小調元素，或者是衣著上不同風格、顏色的搭配，他都駕馭得很好。好像你剛剛說的《今宵多珍重》，如果找另外

的人唱，可能會很土氣，但由陳百強唱，再加上他跳舞的姿態，「愁看殘紅亂舞」，就不會感到土氣，我們反而會覺得很有型。《喝采》也一樣……

夏：這首他唱得讓人很受鼓舞。

朱：對，很勵志、很有正能量，但如果不是由陳百強來唱，我覺得會很土氣。

夏：剛才你提到他跳舞的姿態，我覺得他在這方面天生就是一個天才，因為他跳舞的動作是很自然的，就好像在的士高裡一樣投入、忘我。有些人的舞步動作是很規律的，跟著節拍來跳，但他不是，他是由骨子裡表達出來的，每次演出都會有一些不一樣的小動作。你會這樣覺得嗎？

朱：有的，我完全同意。我課堂裡的學生曾跟我分享過，他們大多都是聽 K-pop 長大的，韓國偶像團體的特點是跳舞相當整齊，不過我倒覺得欠缺了些個人的魅力。陳百強則是像你所說，是由內到外的，甚至有時候會即興地跳，雖然可能不是那麼整齊，卻非常耀眼。

夏：他不需要很固定的動作。

朱：我想他有些時候可能不需要排舞，就能夠很自然地跳出來了。我印象中應該是一九八五年，無綫的某一個節目裡，他和張國榮互相唱對方的歌，並各自在台上跳舞。

夏：張國榮也是「無得頂」，一舉手一投足，就已經是 super star，他每一個動作、每一個角度都是剛剛好的，很利落。而陳百強的舞步則很自然，有一種從容不迫、遊刃有餘的感覺。兩位有各自的風格。

朱：兩位都是年輕人的偶像，互相對唱對方的作品，加上跳舞的風格各有不同，所以那次同場演出，我覺得是很精彩的。說起來，陳百強和張國榮在當時真是最具代表性的歌手，加上梅艷芳。

夏：三位確實都是很有型。

朱：是！但風格各有不同，分別代表了三種不一樣的型格。他們既是香港流行廣東歌文化的帶領者，也是潮流製造者，這是最有型之處。

夏：我們很自豪有他們幾位。

朱：無論是陳百強、張國榮、梅艷芳，甚至羅文等，都是很難得的歌手，你會發現他們的風格各有不同，而且各自都有自己很標誌性的成績。那個年代，我們喜歡他們每一位。

朱耀偉教授提及當年的聽眾因為陳百強的歌曲而覺得香港的流行文化是很型格的；喜愛聽廣東歌不會是一個落後的潮流，而是值得驕傲的一件事。在當年英語歌曲為主流的環境中，陳百強推動了廣東歌的發展，代表年輕人及國際化，令那個年代的聽眾對香港流行文化感到自豪。

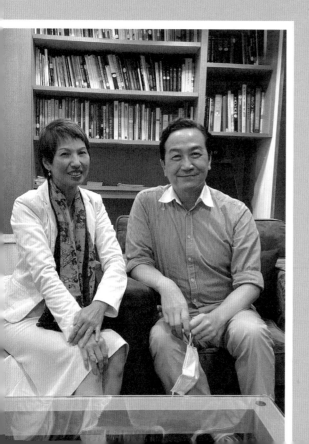

夏妙然和朱耀偉

Track 15: 紫色的粉紅

倪秉郎是我的前輩，主持過不少音樂節目。當年我參加業餘歌唱比賽選擇 Bonnie Tyler 的 *If I sing you a Love Song*，得到冠軍之後他聯絡我，問我是否有興趣在電台做主持，然後約我出來見面，但相約的地方竟然不是在電台，而是在尖沙咀五星級大酒店。當時還是學生的我覺得十分奇怪，為甚麼一個電台人會約我在酒店見面呢？原來，他喜歡用自己私人的時間和工作上的朋友相聚，在愉快的氛圍下閒談，能充分地和對方溝通，與在工作間感受壓力相比輕鬆得多。這是我在他身上學習到的東西。因此，我也會在平日相約不同的朋友，不一定是工作，可能是輕輕的一個問候，對方就會感到很溫暖。謝謝倪兄給我的啟發。我和他合作無間，從《中文歌曲龍虎榜》到《中文歌集》，我們都有很多機會去接觸當代的偶像歌手，見證廣東歌曲的興起與輝煌。對於陳百強，我們都覺得他彬彬有禮，好像一個不食人間煙火的鄰家男孩。讓大家進入我們的回憶裡，了解我們當時與陳百強相處的每一個片段。

／倪秉郎

夏：夏妙然

倪：倪秉郎

印象

夏：你在電台做節目那麼久，和陳百強合作過很多次，其實你對他的印象如何？還記得是從何時開始接觸這個年輕人嗎？

倪：我和他第一次合作是在電台，但在那之前，其實在晚上類似《歡樂今宵》的節目中，他就給我留下了深刻的印象。你知道從前看《歡樂今宵》節目，裡面那些歌星穿得像「登台」一樣，很閃很亮，但我看到一個男孩，他穿衣、髮型都很簡單，不會太過複雜，我記得好像是白色，或者是淡淡的顏色，就不是紅紅綠綠的，所以我覺得這個年輕人是很特別的，很斯文，又有一點「官仔骨骨」的感覺。

夏：即是好像有些富家姐弟的感覺，是「浸過洋水」回來的「後生仔」。

倪：對。到我後期開始在電台做節目時，看到一張唱片，好奇怪，覺得很好看，我記得很清楚，就是陳百強的唱片。唱片封面上的他也是穿一些很簡單的服飾，類似毛衣那一類，但是整張

唱片有很大部份都是綠色的。

夏：哦，是 *First Love* 那張唱片。

倪：沒錯。

夏：他搭了件綠色的毛衣在肩膀上，聽著電話。

倪：厲害的是，你知道我們中國人不容易穿得好看，尤其是像綠色、粉紅色這些比較鮮艷的顏色是很難駕馭的，但是竟然有個年輕人穿這類衣服穿得那麼好看，所以印象很深刻。而且我在想，怎樣的人才能把綠色的衣服穿得好看？只有一些長相正氣、氣質優雅，加上很有時尚品味的人，或者膚色適合，才能駕馭這類衣服。

夏：即是說 *First Love* 那張唱片令你印象很深刻。

倪：對，可以這樣說。

夏：除了這兩次初期的印象，你後來跟他會在不同的場合碰面、合作，有沒有發生過甚麼特別的事情，讓你很深刻的？

倪：我記得有一次電台在政府大球場（即現在的香港大球場）辦《青春交響曲》十週年紀念音樂會，參加者大約有五六千人。當時音樂會有兩個編導，一個是鄭丹瑞，一個是我。

夏：為何有兩個編導呢？

倪：一個負責創作，一個負責技術，我是負責技術的，即是彩排等事宜……

夏：當時發生了甚麼特別的事嗎？

倪：大家都知道陳百強很疼珊珊（林珊珊），他們是很好的朋友……

夏：同屬一間唱片公司的。

倪：對。陳百強很疼珊珊，後期更為她寫歌。那次音樂會，珊珊正在台上唱歌的時候，陳百強突然從後台走出去跳舞。

夏：哈哈，伴舞？

倪：當時全場鼓掌，因為不曾看過這樣的事情……我覺得很奇怪，流程表上沒有寫陳百強要跳舞這件事。

夏：即是 DJ 唱歌，有位歌星在後面伴舞，真是莫大的支持。

倪：他總是很支持珊珊的。當時他比珊珊「紅」很多，台下的觀眾一看見他，就全場高呼拍掌。當然掌聲不只是送給陳白強，還有是送給林珊珊。

夏：他幾乎整首歌都在跳舞？

倪：他不知怎的在珊珊唱了一半時走出去。

夏：你們都不知道他走了出去嗎？

倪：他懂得找時間的。

夏：過門，哈哈。

倪：對，過門後。我當時就覺得，他真的很疼愛珊珊，也很懂得製造氣氛。

夏：這個舉動一定讓珊珊很受鼓舞。他真的很天真可愛。

倪：他是直率，也很珍惜朋友。

夏：我們或許會以為像陳百強這種 super star，到達了一個很高的位置，不會做這些事情。但事實是他就是會這樣做，從來不會擺架子。

倪：是的，那時候他已經很「紅」了。

有誰共鳴

夏：陳百強的歌曲那麼多，你最喜歡哪一首？

倪：我有兩首，分別是不同時期的。一首是《漣漪》，另一首是《一生何求》，雖然兩首都是由華納發行的，但中間有兩三年他簽了 DMI 唱片公司，《一生何求》是他重投華納後推出的。

夏：即是潘偉源填詞那一首。

倪：沒錯。所以《漣漪》和《一生何求》象徵了陳百強兩個不同的階段，我們會發現他在《一生何求》開始慢慢變得成熟。這兩首歌我最深刻。

夏：我們先談談《漣漪》。這首歌是陳百強自己作曲的，唱片的銷量很厲害，可以說為唱片公司的中文唱片奠定江山，獲得了「中文十大金曲」獎。你能說說為何喜歡《漣漪》嗎？

倪：我覺得這首歌和他之前在 EMI……他本來屬 EMI 唱片公司，數年後，轉了去華納唱片公司。EMI 時期的歌曲風格比較跳脫、年輕，他也唱一些電視劇主題曲。收錄《漣漪》的是一張精選專輯，他轉去華納後發行的，我第一次聽這一首歌，是黃柏高請我去聽，我聽完之後說：「嘩！咁正！」我當時第一個感覺是，他較之前在 EMI 時成熟多了，風格比較溫柔，不像之前的甜美、跳脫、「後生仔」的感覺，有一種成熟的味道。他在歌裡表達的愛意很濃烈，起初吸引的未必是我們這種男生，而是一些很年輕，渴望得到愛情的女生。

夏：是的，我也非常喜歡。

倪：對！

夏：至於《一生何求》，這首歌曾經獲得很多獎項，「十大中文金曲」獎、「十大勁歌金曲」獎等，負責填詞的潘偉源也憑

此曲獲得「十大勁歌金曲——最佳填詞」獎，不過，他跟我說，其實他有些失望，因為得不到「十大中文金曲——最佳中文（流行）歌詞」獎。

倪：無論怎樣，《一生何求》確實是一首絕佳的歌曲。陳百強離開華納後跳槽到 DMI 唱片公司那兩年，我覺得他不是太開心，或許當中的體會、挫折讓他成長了很多，所以把這首充滿人生哲理的歌曲唱得那麼好。

夏：對呀，他在《一生何求》的唱片平面廣告上寫了一些心聲的，他說：「重投華納唱片公司，為我帶來很多感受。不同的冷暖滋味，瞬間都湧上心頭。我的最新個人唱片，記錄了此刻我的情感波動，誠意希望你也能分享。」

倪：我當時是知道的。在 DMI 時有一首歌叫《凝望》，好像也獲得了一些獎項，但我想他都不是太開心，經歷了兩年的不快樂之後，他遇上了《一生何求》。

夏：還要是得到那麼大的迴響。

倪：對，潘偉源剛好寫中了他的心態，說冷暖，說得失，說放棄，一定要堅持等等，也有一種很迷惘的感覺。流行歌曲有沒有人共鳴是最重要的。

夏：就是有很多人都有共鳴。

倪：沒錯！那個是一個很富裕的年代，那個是一個你經常會面對得失和衝擊的年代，所以當很多人都有共鳴的時候，那首歌就會流行。

夏：沒錯，即是這些歌會帶給歌手新的生命。

粉紅色的一生

夏：很多朋友都說他是一個很有禮貌，待人接物溫文爾雅的人，加上他的才華，我們都被他的溫柔所感動，尤其是我們女孩子，看見他或跟他共事，無一不如小鹿亂撞的。好奇一問，你作為男生，會不會也有這樣的感覺呢？你跟他合作過那麼多次，你覺得他的為人如何？

倪：我們做節目的時候，會遇到很多不同的歌星，當然我們剛開始只是看到他們表面的性格或態度，但漸漸透過觀察他們的言行，和他們聊天，就會大概知道是個怎樣的人，尤其是關掉咪高峰、沒有其他人在場的時候，他們可以放下偶像包袱，不用裝模作樣，那我們就會更容易看見他們的「真身」。舉辦演唱會時也一樣，他們空閒時跟我們在後台聊聊天，聊幾句，或者是十五分鐘左右，就會知道他們多一些。跟陳百強合作過那麼多次，他給我的印象是外表很冷淡，有時會處於憂鬱的情緒中，但內裡是很「熱」的……

夏：很熱情？

倪：很熱情，還有他很直率和比較坦白。當然他面對歌迷時，未必
　　能夠完全表達出自己所有的東西，但是對著我們，可能就會呈
　　現一些非常率真的性格，你會知道他喜歡甚麼雜誌，也會知道
　　他愛穿甚麼衣服。

夏：知道他喜歡吃甚麼。

倪：譬如說，唱片封套上他穿的某一件衣服，他不是單純地喜歡這
　　件衣服，他會告訴我們那一件衣服的細節，他未必會告訴歌
　　迷，但是他會告訴一些比較親近，不需要築起藩籬的人。我覺
　　得他在某一方面，他的內心是很溫暖的。

夏：沒錯，他很重情。

倪：是性情中人。雖然我說他內心溫暖，但是他很多時候都是憂鬱
　　的，我將他界定為外面是紫色，裡面是粉紅色的人。

夏：所以是《粉紅色的一生》。

倪：沒錯！但是他內心的粉紅色，偶然會受外面的紫色影響。其
　　實很多藝術家都是這樣的，他們對於環境或他人的情緒會很
　　敏感的。

夏：黃柏高跟我說，儘管陳百強有情緒，但當他錄音，或站到台上
　　的時候，就會將這些負面情緒拋在腦後，完完全全地投入到歌

曲當中，是很專業的。

倪：我覺得他是認眞面對自己喜歡的事情，這樣很好。當我們喜歡
　　某件事，是會願意爲那件事做得多一些的。

先見之明

夏：剛才你分享了對《漣漪》和《一生何求》的想法，現在我們
　　談談陳百強另一種風格的歌曲──《今宵多珍重》和《相思河
　　畔》。這兩首歌是五六十年代的經典老歌，原版由崔萍姐姐演
　　唱。陳百強給人的感覺是洋化的留學生，但是唱小調和懷舊歌
　　又有另一種韻味。你是怎麼看的？

倪：他出道初期，有些人會說他是西洋腔，但我就認爲這種形容似
　　乎不是太貼切，因爲一個歌手演繹一首歌的時候，很多時都會
　　跟著旋律和歌詞的情緒、感覺走，所以唱不同的歌曲一定是不
　　同的腔調。雖然我們知道他很喜歡 Whitney Houston。另一
　　方面，我覺得他遇到一些好的國語歌、舊歌時，他會用欣賞和
　　包容的態度去看待，所謂的包容就是，就算他曾在外國留學，
　　學習西方的思想，但他包容那些美妙的中國歌曲，甚至想加
　　入一些新意，舊歌重唱，讓更多人聽到這些音樂。其實不只是
　　在音樂方面，你看他的穿著打扮，他也會剪一些接近平頭的髮
　　型，有時又會穿唐裝，不過是剪裁偏西式的風格，或者下身配
　　牛仔褲。

夏：我跟時裝大師馬偉明聊天，他說陳百強三十多年前穿的衣服放在今天，還是很時尚，很流行。你想想，他數十年前已經有這個潮流觸覺，真的很有先見之明，所以他真的是一個天才。

倪：對！我知道他平日很喜歡看一些外國雜誌。你知道自己如要走前一步，就要參考外國的雜誌，或者去看時裝表演。

夏：所以他在香港曾獲得了兩屆的「十大傑出衣著人士」獎，還有法國那邊的時裝大師 Pierre Cardin 都有邀請他過去表演，這在當年是很罕有的。

歌曲的黃金年代

夏：剛才你說到八十年代是一個很富裕的年代，當年是流行文化，包括電影、電視劇和廣東歌都盛極一時，因此被譽為「黃金歲月」的年代。常有人討論甚麼年代的歌曲最能代表香港人，最能呈現香港人的精神面貌或特色，你覺得是否就是八十年代的歌最具代表性呢？因為很多人對那段時期的歌曲印象特別深刻，例如羅文的《獅子山下》、譚詠麟、許冠傑的歌曲等。

倪：我們由六十年代的國語歌開始聽，到七十年代末才出現電視劇主題曲，即是我們在吃飯的時候，聽的那些劇集歌曲。

夏：剛好又有《歡樂今宵》。

倪：《歡樂今宵》有很多人登台唱電視劇主題曲。那個年代的電視劇，民初劇也好，古裝劇也好，現代劇也好，好像都和我們的生活結下了不解之緣。

夏：那時看電視劇成為了我們主要的娛樂活動。

倪：流行的歌曲通常都是和電視劇有關的，於是那些流行曲就自然和我們的生活息息相關。

夏：那段時期顧家輝和黃霑都寫了很多劇集歌曲。

倪：是的。因為社會由七十年代開始富裕，到八十年代就會有很多美好的事物，無論是歌手還是他們的歌曲，水準都非常高。我不敢說那個年代的歌曲最能代表香港人，但那個年代出產的幾乎都是很好的作品。

夏：當時的歌手很多產。

倪：是，但也有競爭，每間唱片公司、每位製作人、每位歌手都想獲得好成績，於是都會拿最好的作品出來。同時，由於經濟起飛，社會開始富裕，當時幾乎人人都有錢買 CD 機和唱片，那我就很容易被這些好的音樂所吸引。八十年代是我們最瘋狂地聽電台節目、看電視劇集的年代……我永遠記不了現在絕大部份的流行曲，但是在八十年代，我會記得絕大部份的流行曲，而且直到現在的印象還很深刻。

夏：對，我記得當時電台、電視上都不斷地播放當時歌手的歌
　　曲，尤其是陳百強。我想，這是陳百強已經離開我們三十
　　年，但在這三十年裡面，還是有很多人喜歡他的歌曲的其
　　中一個原因吧。

倪：先說我聽到的兩個故事。第一個故事，在很多年前，陳百強過
　　身之後，朋友跟我說他有一次乘坐北京的士，那位的士司機全
　　程在播陳百強的歌，為何那麼奇怪呢？因為的士司機通常年紀
　　也不小，都會聽香港的流行曲，但怎麼會是陳百強？原來陳百
　　強在某一段時期是很紅的，那個年紀的的士司機，都會播他的
　　歌。

夏：還有陳百強曾經在內地有演出，如到上海參加音樂節等。

倪：都有一定的知名度。

夏：對了。

倪：第二個故事，就是最近我看到一齣內地的電視劇，這是新的電
　　視劇，二〇二二年年末才推出的，叫《風吹半夏》，主角是內
　　地有名的演員趙麗穎。電視劇講的是八九十年代的鋼鐵行業，
　　我對劇中的一幕印象很深刻，就是趙麗穎在工廠的辦公室裡有
　　一張陳百強的照片。

夏：想到八十年代，就想起了陳百強。

倪：所以說內地人想起八十年代的歌手，尤其是偶像歌手，一定會想起陳百強。

夏：對。訪問來到尾聲了，問一些有趣的。有些電影製作人會拍一些真人真事的電影，近年就有梁樂民導演的傳記劇情電影《梅艷芳》，我們都很開心可以從不同的角度了解梅姐的一生。你是做戲劇的，又經常拍戲，你覺得陳百強是否都可以拍成一齣電影？你覺一個怎樣的人才可以演陳百強呢？是否要分不同的階段去選角呢？

倪：我有一個很簡單的方法。

夏：選舉？全港選舉。

倪：你說得對，還得是海選。

夏：外形要像他，也要懂音樂。

倪：我舉例，如果找一個我們認識的人，我會想到陳家樂。

夏：我想起凌文龍。

倪：如果用海選的方法，十四億人口中，你如何都會找到一個像陳百強的人。最好找一個素人。

夏：為甚麼？

倪：因為像陳家樂、凌文龍這些演員，他們本來已有自己的氣質，

觀眾也熟悉他們。而素人是一張白紙，塑造性比較大。

夏：有時由素人出演的電影票房都是不錯的。

倪：對，素人不會令你想起他原本的身份、個性，即是不會有「這
　　個不是陳百強來的」的感覺，因此找一個觀眾不認識的人來演
　　是最好的。電影要由陳百強二十歲時開始講，一直發展到他
　　三十歲的階段。

夏：一於這樣，我們一起來參與選角。最後，你覺得這部電影的名
　　稱會是甚麼？

倪：我想過是叫做「紫色的粉紅」。

倪秉郎和夏妙然

陳百強、夏妙然和倪秉郎
一同出席活動時合照

陳百強擔任倪秉郎、夏妙然
節目《中文歌集》的嘉賓

倪秉郎與陳百強個性有一些相像的地方，他們都是比較
踏實、少說話、實事求是的人。我翻看他們從前的合
照，還發現兩個人的衣著打扮都是很潮流的！希望倪兄
繼續自己的藝術之道，透過太極、話劇和電台廣播繼
續引領更多年輕人。出版這本書是一個不容易的項目，
謝謝倪兄給予無限的支持和信心，這大半年不停地蒐集
資料及採訪，一直感謝路途有他。

Track
16: 翩翩公子

伍家廉是資深電台節目主持、我的前輩,當年我參加業
餘歌唱比賽得到冠軍後,第一位導師就是他。主持懷舊
歌曲節目《黃金的旋律》的伍家廉,真人和廣播的聲音
一模一樣,十分友善,臉上總是掛著笑容,而且是一位
循循善誘的老師。他是電台的大前輩,跟許多歌手合
作,陳百強是其中一位。

／伍家廉

夏：夏妙然

伍：伍家廉

平易近人

夏：不如先說說陳百強給你的印象？

伍：他給我的印象就是一位風度翩翩的公子，他走出來就是斯文有禮，還很平易近人，從不會擺明星架子。

夏：對，他來電台錄音、直播都是自己來的，沒有經理人或助手跟著。我還記得我們會去一間「貓街咖啡店」喝咖啡閒聊，漸漸就變得相當熟悉了。

伍：這是一方面，另一方面是跟我們的職責有關係。以前做電台主持，可能和現在有一些不同，我們以前和歌手的關係是很密切的，這個「密切」說的是我們會花很多心機、時間去了解歌手的作品，研究歌詞為何會這樣編排、編曲上又為何要用這個節拍等等，我們甚至會跟唱片公司的監製聊天，也有機會直接去錄音室參觀、看歌手錄音。

夏：對，這樣才能深入地訪問他們。

伍：以前我們做電台的都會走前幾步，所以多了這些接觸。

夏：我記得當時我們都會一起去的士高跳舞。

伍：對的，陳百強很喜歡去的士高跳舞，我們偶爾會一起喝杯東西，加上他有些時候會打電話給我們聊天，分享開心或不開心的事情，變相多了很多溝通的機會。

夏：所以你和陳百強的關係真的很好。

伍：正因為這樣，我對他英年早逝感到很可惜。當時他的音樂事業發展得蒸蒸日上，他還有很多潛質未被發掘出來，還有很多空間可以發展……他的離開，讓很多曾經跟他合作的人都很傷心。你還記得嗎？他在醫院昏迷的時候，我們所有的同事，每個人都錄了一段話鼓勵他，希望他聽到我們的聲音快點醒過來。我還記得我將自己的錄音帶放在他的床邊播放，但很不幸過了一段時間，他便過身了。後來有一個晚上我做了一個夢，在夢境中我看到陳百強，他在一個長滿美麗的花的草地很開心地跑來跑去，我問他：「Danny，你沒事了嗎？你可以回來了嗎？」他回答：「對！我很開心，現在我很開心，我很開心。」

夏：在那片草地上，他很自由。

伍：對。他真的和我說話，不斷重複地說著「我很開心」。這個是夢境來的，很多人都說可能是我自己的潛意識。我不太理會別

人如何演繹，對我來說，這個夢讓我知道陳百強在那邊過得很好，我就覺得安心了。

夏：沒錯。

百花齊放

夏：陳百強的作品那麼多，你最喜歡哪一首？

伍：雖然我主持的《黃金的旋律》是播放英語流行曲的節目，專門做英語歌和國際歌曲，但曾經也播放過陳百強的歌，就是一九八八年，由黎小田作曲、潘偉源填詞的《煙雨淒迷》。我非常喜歡這首歌，原因是你可以在這首歌裡面發掘到陳百強的另一面。我覺得他唱這首歌時，能帶出一種憂怨、哀愁的感覺。他有很多開心、充滿活力的歌曲，也有很多節拍強勁的歌曲，我都很喜歡，但《煙雨淒迷》是最能打動我的。

夏：這首歌編曲很好。

伍：對的，而且陳百強演唱時的處理方式和感情的傳遞，加上他的歌聲，真的非常有感染力，所以讓我印象很深刻。

夏：感覺好像把你帶到一個意境中。

伍：是的。

夏：當時剛剛興起拍攝 MV，雖然是簡單的製作，但每當聽見他的歌聲，我們的腦海中就會浮現出很多相關的片段。

伍：除了聽覺上的傳遞，他還給人視覺上的聯繫，這是不簡單的。

夏：是的。剛才你說你主持節目時播放英文歌較多一些，但相信粵語流行音樂你也相當熟悉。七八十年代有許冠傑、溫拿、陳秋霞，緊接著是陳百強、張國榮和後來九十年代的四大天王……陳百強在樂壇發展的中段，他剛出道就憑《眼淚為你流》一炮而紅，是香港樂壇的一個很大的衝擊。當時有實力的歌手那麼多，你覺得他為何能突圍而出呢？

伍：一個能夠「紅」的歌手不單要唱歌悅耳，他本人的個性和外表也很重要，很多形象化的東西必須由他的內心發揮出來。即是如果他沒有這些內涵的話，我想如何裝也裝不出來。另一方面，在那個年代的樂壇發揮空間很大，容許不同的歌手有他們自己的風格和發展。你剛才提到的都是頂級的歌手，但是我們並不會說誰與誰的風格很相近，誰的知名度不及誰，完全沒有這種感覺。譬如，陳百強和張國榮都是偶像型的歌手，也都長得很英俊，但他們的風格就是不一樣的。

夏：各有各的。

伍：各有各的發揮，變相是百花齊放。其實百花齊放是最好的局面，每位歌手都發光發亮，造就了香港樂壇的全盛時期。這就

是現在的人經常懷緬八十年代，而未能見證當時輝煌時刻的新一代也想穿越時光回到過去的原因。因此我覺得現在這一代沒有我們當年幸福。

夏：每個年代有每個年代的好，不過八十年代確實是很讓人懷念。

永恆的金曲

夏：轉眼之間，陳百強離開我們三十年了，我知道有很多的歌迷都是在他去世後才開始接觸他的作品，我還記得做節目時，很多人都會點播《偏偏喜歡你》、《一生何求》，這兩首一定是前幾名的。他歌曲的影響力真的很大。

伍：都是代表作來的。

夏：對，直到今時今日，我們還會唱，他的聲音勾起當日的片段，就這樣一幕幕出現。

伍：這也要感謝鄭國江老師和潘偉源老師等詞人，寫了那麼美好的歌詞，他們寫的詞差不多都有起承轉合，非常有故事性，讓你聽著腦海中就浮現了相關的畫面。

夏：說到鄭國江老師，他曾跟我說，他和陳百強很少直接溝通的，因為他們都屬於少說話的人，哈哈，他們也很少透過電話聊天，他收到 demo 就開始埋頭寫了。

伍：還有那時的製作其實是很緊急的，通常是一個「催」字，寫歌詞「催」，錄音時「催」，監製又「催」，經理人又「催」……

夏：哈哈……那歌曲製作真的是「逼」出來的。

伍：是的，但出來的都是非常好的作品。除了你剛才說的《偏偏喜歡你》、《一生何求》，還有《喝采》、《凝望》、《漣漪》等，都是很經典的金曲。這些都是和我們一起成長的歌曲。為何當時這些歌有那麼大的影響力，不但在香港的流行樂壇上熠熠生輝，甚至影響全世界的流行樂壇？年輕一代一定要回顧從前多位樂壇巨星，細心欣賞他們的作品，因為會發現當中有很多美好的東西。

夏：現在絕對不會遲的。

伍：絕對不會遲，因為這些歌都是永恆的。

伍家廉最喜歡《煙雨淒迷》，因為可在當中發掘到陳百強的另一面。所以大家除了聽《偏偏喜歡你》、《一生何求》那些金曲之外，不妨聽聽《煙雨淒迷》，說不定會更加了解陳百強。

夏妙然和伍家廉

17: 釋放情感的演繹

鍾慶鴻是一位傑出的音樂人，身兼結他手、作曲人、編曲人等不同身份。我與鍾慶鴻認識很多年了，我們的緣份由當年一起參加歌唱比賽開始，後來我們經常一起「夾歌」，一起成長，一起聽歌，一起參與這個樂壇。他曾跟陳百強合作過數次，讓他告訴我們當年的故事！

/鍾慶鴻

夏：夏妙然

鍾：鍾慶鴻

在上海合作演出

夏：我們都很幸運可以在當年和陳百強一起共事過，你記得和他合作過多少次嗎？對他的印象如何？

鍾：其實只有數次而已，但對他的印象很深刻。我記得他有一次在上海舉辦演唱會，那次是很有趣的，因為演唱會之後通常會有慶功宴，他在那個慶功宴上玩得很開心、很盡興，像個小朋友一樣。他回到酒店後仍然對整個演唱會感到很興奮。我覺得他對自己的演唱會和所有的表演都很上心。

夏：那次他是否第一次在上海辦演唱會？

鍾：我真的不記得是哪一年，總之是在上海。

夏：當晚的情況如何？

鍾：是一個正常的演唱會，而觀眾的反應就不用多說，當然是很熱烈！

夏：那次就是其中一次和陳百強合作。

鍾：對。也有一次不是在音樂上的接觸，你記得有套電影叫《喝采》嗎？

夏：當然記得！

鍾：電影裡接近尾段的部份，有一幕是講述歌唱比賽的，有哥哥張國榮、陳百強和翁靜晶，地點是在香港大學的陸佑堂。我當時是 Trinity 樂隊的成員，那幕戲中我們扮演參加那歌唱比賽的樂隊，就是這樣有了接觸陳百強的機會。

夏：即是大家參演了同一部電影。

鍾：對。

夏：你本來就是玩樂隊的，當時你就是本色出演。

鍾：對，但我沒有上台表演，只是在台下，在台下做觀眾，哈哈。

夏：那根據你和陳百強數次合作的經驗，你覺得他為人如何？

鍾：我當然不可以說見過數次面就很了解他，但憑著當初和他的接觸，我覺得他是個藝術家，對「美」要求很高，就對連食物的擺盤也有所執著。

夏：他確實是比較執著和堅持的。

鍾：對，但每件事情都有兩面看法，有時你執著，但出來的效果其實都會好一些，我覺得是沒有對和錯的。

首次公開演唱

夏：很多人都知道陳百強是透過參加電子琴比賽而入行當歌手的，對於他的歌，你最欣賞哪一首？

鍾：我覺得《漣漪》和《今宵多珍重》的旋律都很不錯。

夏：兩首歌都是由鄭國江老師填詞的。

鍾：說到歌曲，我們 Trinity 樂隊曾和陳百強合作表演過一首歌曲，但因為年代太久遠，我忘記了是甚麼歌，真的很可惜。那次我們樂隊和陳百強，還有張德蘭姐姐三個單位去澳門走埠表演。當時我們還未正式入行，都是學生，很幸運可以在那次演出中為陳百強彈奏一首歌，而那也是他第一次唱現場的歌曲。

夏：你們是主要伴奏？

鍾：是的，台上只有 Trinity 樂隊和陳白強，我還記他就是站在我的左邊，哈哈。

夏：真的很難得。

鍾：我拿著結他，陳百強就正正在我的左手邊。那次的經歷很有

趣，因爲那首歌是他第一次公開演唱。

夏：你知道嗎？雖然有很多人和陳百強合作過，但很少能夠像你那樣跟他近距離接觸的。《一生何求》的填詞人潘偉源甚至從來沒有見過陳百強。

鍾：眞的嗎？

夏：就算是鄭國江老師，陳百強的歌幾乎一半以上都是由他負責填詞的，但他卻說兩人只碰面數次而已，因爲他們是不需要見面的。

鍾：原來如此。

夏：像林子祥就經常約填詞人吃早餐聊天，但陳百強和其他歌手不一樣，比較少這樣做。所以你很幸運，不單和他曾經合作過，而且還是那麼直接的接觸。

鍾：對，就像現在我和你這樣面對面。

最「眞」的聲音

夏：你是個很資深的音樂人。

鍾：別這樣說，太客氣了。

夏：眞的。我向你請教一下，現在科技發達，錄音已經電子化，

但當年如果有一個音，或一個字唱錯了，就要重新再錄製，對嗎？

鍾：對！從前我們錄歌，都是以類比訊號來儲存的，即是用兩吋厚的磁帶錄音帶或黑膠唱片。現在就是把聲音錄進電腦中，基本上就像是打電動遊戲一樣，你做錯甚麼，也可以無限復活，哈哈。

夏：哈哈，即是聲音都可以。

鍾：當然可以。

夏：如果琴手彈錯了一個音，也可以只重錄那一個音嗎？

鍾：當然可以。現在的科技甚至還可以做到這些：在一群人合唱的聲音之中抽出某一把聲音；還有現在很流行的調音，錄歌後我們會有一個編輯人聲的程序，包括修音、移除雜音等。從前也有編輯工具修音或調音，但是局限在錄音室內進行。而現在已經是……我不知道可否說是進化了，反正現在可以做到在演唱會現場即時調音。

夏：嘩！

鍾：對，歌手唱歌的時候，可能有人同時幫他編輯和調校。

夏：那數十年前的歌手真的要真材實料，不可像現在這個樣子。

鍾：對，所有歌手都是。以前最多是幫他們刪去吞口水聲、喘氣
聲，還有編輯時一定要很準確，按錯了就不能再來，哈哈。

夏：又要重新開始。

鍾：對，以前是無法恢復到原來的狀態的。

夏：所以從前的音樂人或歌手，基本上一定要有真功夫，意思是要
盡量做到最好。

鍾：說真的，從前的歌手需要跑到錄音室才可以錄製歌曲，錄音時
有一支咪高峰用作收音，感覺是非常赤裸的，因為那支咪高峰
很敏感，任何聲音都能收錄，加上錄音室很安靜，可以說是逃
不掉的。

夏：那現在很多的修復版，無論是電影、唱片，都是原聲原畫？

鍾：對的。

夏：我們聽陳百強從前的唱片，都是他當時真正的聲音。

鍾：沒錯，這個是很重要的，因為從前是不能改的，所以真的是陳
百強的原聲。

夏：不是編輯出來的。

鍾：對，因為以前根本沒有那種技術。

夏：我會想像到做音樂的人真的要……

鍾：跟著時代走。

夏：那段音軌真的要完整無缺地做。

鍾：是的，沒錯。

夏：現在可以逐樣分開來，但以前……你知道背景音樂不是只有一把結他而已。

鍾：當然，基本上鼓、低音結他和結他是一起錄製的。其實那種感覺是很好的，因為人與人之間會產生化學作用，可能我彈了一些有趣的旋律，對方會給我一些反應，這個是人即時的反應，和現在那些好像砌積木的形式去製作音樂是不能相比的。

夏：所以我們聽陳百強的歌除了聽復修版之外，其實原版都是很多姿多彩的。

鍾：對，他的聲音充滿情感，也懂得和歌詞產生連結，真的把每一首歌都處理得很好。

夏：是的。我想回到剛才關於調音技術的問題，當科技越來越發達，將來可能會有很多個版本，是否更加難聽到歌手真正的聲線呢？除非你聽黑膠唱片。

鍾：不出奇呢。

夏：哈哈，好吧。今天很高興和你聊天，讓我們更深入地了解陳百
　　強，也知道了更多音樂製作上的知識。

鍾：技術上的。

夏：對！謝謝你。

鍾慶鴻和夏妙然

一九九二年二月，陳百強在上海體育館舉行三
場「告別上海演唱會」，以及宣佈十月底於香
港舉辦演唱會後便告別樂壇，而四月二十日在
上海舉行的「中外群星大匯演」卻成為陳百強
最後一次公開演出。

鍾慶鴻除了跟我們分享當年與陳百強一起合作的回憶，

還講述了八十代香港錄音界製作歌曲的方式和技術。

當年就是用兩吋錄音帶來錄音，而現在所有的錄音已經

能放入電腦中處理。現今科技如此發達，雖然有助我們

修復舊歌舊電影，但其實原汁原味的聲音和畫面也有其

價值和意義。

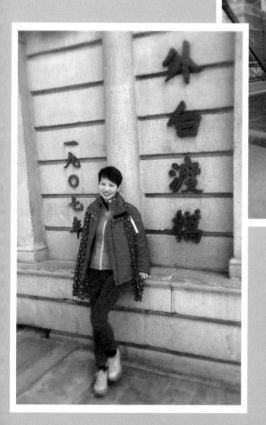

在二〇一八年三月，夏妙然成為首位於一百
年歷史的上海外灘羅斯福公館內作日本押花
交流及展出作品的藝術家，當時她特別前往
陳百強去過的地方追憶他的足跡。

Track
18: 溫文爾雅

鄭子誠與陳百強的緣份是由電台節目開始的,他非常喜歡陳百強,謙稱自己只是陳百強的一個小粉絲,每逢陳百強重要的日子,他都會在節目裡做紀念特輯。他從未見過陳百強,卻深深受其影響,可見八九十年代的本土文化的影響力巨大!

／鄭子誠

夏：夏妙然

鄭：鄭子誠

天才兒童

夏：是怎樣的機遇讓你開始接觸陳百強的作品？

鄭：首先要說我是怎樣認識陳百強的。我記得當時還很小，我媽說要帶我去看一個演出，結果我就跟著她去利舞臺，而那個「演出」原來就是山葉電子琴大賽。陳百強在台上表演，我不知道是誰來的，只覺得他很有型，看著他彈琴，然後看著他得獎。所以我是在那個電子琴大賽裡認識陳百強的，當時他還沒發表歌曲。

夏：那時你已經看到他得獎？

鄭：是呀，那時在利舞臺，最記得那一次。

夏：那個印象是怎樣呢？因為你是小朋友，見到一個年輕人參加這個比賽並得獎，後來這個人還當了歌星，感覺是怎樣？

鄭：我媽感覺比較大，因為其實她在我小時候已經強迫我學鋼琴，她覺得彈琴是好事，但我一直都不練琴，很懶，所以當天她帶

我去看電子琴比賽，純粹是想讓我看看這些年輕人彈琴有多厲害，藉此「激勵」我，她的動機就是這樣。那時覺得陳百強很有型，這種感覺持續了很多年了，也有四五十年，我至今還是忘不了他走到台上的姿態，有一種飄逸、瀟灑的感覺。

夏：翩翩公子……

鄭：沒錯。

夏：其後你知道這個人出唱片，又突然間爆紅，《眼淚為你流》、《喝采》等非常受歡迎……那時是否已經留意他的歌曲？

鄭：陳百強剛出道時我就很喜歡他了，當時每個人都是極力追捧《眼淚為你流》的。我最記得其中一盒我很早期的錄音帶，就是他的第一張唱片《眼淚為你流》，但裡面我最喜歡的不是《眼淚為你流》。這個錄音帶一邊是中文，一邊是英文，英文那邊有首歌叫 *First Love*……

夏：對呀，那首歌很好聽！

鄭：等於《初戀》，但我是先認識 *First Love* 的，很喜歡。我覺得那時英文歌很有型，常常都覺得，我們那個年代還不是很接受英文歌……

夏：「Once upon a dream...」

鄭：這首歌那麼有型、那麼好聽。後來我就看到原來是陳百強自己

作曲的，我覺得整件事就不同了，我很欣賞，並開始喜歡他。

夏：但其實他從沒有接受過一些正統的樂理訓練。他哥哥和我聊天的時候也講到，他自己玩著玩著，有時出來唱唱歌，沒接受正統的訓練，但他又勝出了電子琴比賽。鄧藹霖姐姐就形容他是一個天才兒童，那你覺得他是否真的有天份？

鄭：他絕對是，在音樂上面那個音樂感是與生俱來的。好像你剛才所說，他根本沒接受過正統音樂訓練，而他可以彈到一手很好的鋼琴！彈琴也算是跟著琴譜去彈，但他還懂得作曲，真是談何容易！

夏：大部份的歌都是他自己寫的。

鄭：還要很精彩！所以除了可以用天份來形容之外，我想不到其他了。為甚麼我學鋼琴總是學不好，如果真的每個人走到鋼琴前就會彈，不就很容易了。

夏：因為他真的有那個天份……

鄭：正是如此！

夏：學鋼琴的時候就知道，一雙手很不聽話。

鄭：所以絕對百分之百認同他是個天才兒童。

憧憬愛情的日子

夏：陳百強在不同的階段有不同的經典；同樣地，你在人生不同的
階段，喜歡的作品會有差異嗎？

鄭：其實喜歡陳百強眞是分不同階段，起初很投入、愛上他的歌，
就是因爲自己對於愛情還很憧憬，對異性產生好感而又投入戀
愛當中，他的歌全都說出了我的心聲！他不是一面倒地唱有關
失戀的歌曲，如《漣漪》那些能令你可以很投入在愛情裡，給
予愛情一個很大的盼望，還可以借花敬佛。爲甚麼我會這樣說
呢？我那時沒發掘到自己在朗讀方面有些天份，只知道自己在
抄寫方面很有天份。

夏：以前是怎樣？寫信？又沒有通訊軟件……

鄭：你也知道，哈哈！我眞的在信裡寫下了全部陳百強的歌詞，當
然是鄭國江老師寫的詞。

夏：若對方不太留意廣東歌，就會以爲是你寫的。

鄭：沒錯，《漣漪》就是其中一首，她眞的以爲我創作了這首詩。
當時我在追一個女生，抄下了其中一段歌詞，然後我們在圖書
館讀書、溫習的時候，我就寫了給她，她驚訝得在心裡暗暗
「嘩」了一聲！當然她是後來才告訴我的。那時我對於愛情仍
然很有憧憬。

夏：原來鄭國江老師幫了那麼多！

鄭：對呀，他自己不知道，絕對是造福人群。

夏：現在呢？會不會不同了？

鄭：絕對會，當你經歷過人生千迴百轉的時候，才發現陳百強某些歌會帶給你很大的感覺。

獨特氣質

夏：陳百強離開了我們三十年了，但到現在他的歌依然那麼深入民心，我們還是很喜歡他的歌。尤其你做節目會收到很多點唱，歌迷很早就會提醒你陳百強的重要日子將至……

鄭：不用提，我已經自覺地播放他的歌。

夏：他走了幾十年，但仍然如此多人喜歡他，無論是當時的歌迷，還是像你一樣未曾和他接觸過的人，都對他念念不忘，你覺得他的魅力在哪裡？

鄭：這真的很難回答……對於我來說陳百強包含了很多元素，加起來就成為了我喜歡他的原因，當中包括了他自己所寫的歌，我喜歡那個旋律、他唱歌那種獨特的風格……他的聲音不算是很動聽那種，但他總之就能非常配合到所唱的那個意境，那種感覺很好。他自己包裝自己的形象，無論是他的頭髮、服裝，所

有的東西加起來就成為了很完美的歌手。

夏：就算現在聽他以前的歌、看他的演出，都不會覺得是幾十年
　　前……

鄭：一點都不落伍。我想說的是一來那些歌不落伍，回想八十年代
　　末或者九十年代初的陳百強，到現在已經三十幾年，無論他的
　　髮型、衣著從沒落伍過！其實只有兩個人沒有落伍，一位是陳
　　百強，另一位是羅文。

夏：我找過馬偉明、又一山人，還有當年為他拍唱片封面的黃永
　　熹，他們都有提到陳百強當時穿的衣服，現今的男士穿起來也
　　很有型。

鄭：你知不知道我那時也有模仿他的形象，我還模仿得似模似樣。
　　我試過追捧他曾經在某唱片封套穿過的一個牌子的意大利設計
　　師，直到現在還是很喜歡那位設計師。我看到他穿著那件衣
　　服，那時我還在加拿大，我特意飛到紐約去找那件衣服，當然
　　我有朋友在那邊也順道去探望他。這個牌子到現在我已經喜歡
　　了四十年了，商標的設計是一隻鷹。陳百強對於我的影響力有
　　多大是可想而知的。

夏：所以會看到你穿那個牌子的衣服……

鄭：很多時候都會穿。我曾經剪過一個髮型，是在《傾訴》大碟裡
　　面那個陸軍裝，我抄到「十足十」。我直接拿著唱片封套給髮

型師作參考去剪，但我想告訴你，陳百強剪這個髮型非常有型，我剪得一模一樣，卻好像流落街頭那些流浪漢！我就問髮型師：「怎麼會這樣？」

夏：哈哈⋯⋯你要配合他的衣服嘛！

鄭：《傾訴》裡他穿得很簡單，就一件粉紅色的毛衣，並不是穿得很複雜。這個不就是氣質，所以不要亂抄，我沒這種氣質。

夏：你有你的氣質，各有市場。

鄭：反正可見他對我的影響是那麼的深遠。

夏：除了歌曲之外，他當時也拍了幾部勵志電影，有的是穿著校服的⋯⋯你對那些電影有沒有印象？

鄭：有，《失業生》、《秋天的童話》⋯⋯我最喜歡《聖誕快樂》，因為裡面有一首《等》，我很喜歡這首歌。嚴格來說，雖然我身為陳百強的忠實粉絲，但不得不說我喜歡他唱歌多於演戲。

夏：現在有很多歌手突然轉去拍電影，整個形象都變了。

鄭：其實我不喜歡那樣。我喜歡陳百強其中一個原因就是他不是拍很多電影，對唱歌很專一。

夏：說起來，他和你很相似，他並不只是唱歌演戲，其實他還當過主持，很多元化。

鄭：這個我不知道，可能那時年紀還小，哈哈！

夏：他在電視台當過主持，不過就不是很長的時間。

溫文爾雅

夏：除了小時候看電子琴比賽那次，你後來有見過陳百強嗎？

鄭：有的，但我只敢遠望。

夏：在電台？

鄭：不是，在 Disco Disco（DD）。我是因為他而去 DD。其實我
　　也喜歡跳舞，DD 是一個很棒的地方，自己跳也行，和人家跳
　　也行，總之是「冇得頂」。所以我在 DD 見到他很多次，我看
　　到他自己在跳舞，但我從來沒走近他。

夏：不敢打擾他吧？

鄭：是的。

夏：如果要用幾個字去形容陳百強，你會怎樣形容呢？

鄭：我只是想到四個字——溫文爾雅。

夏：如你所說，他確實是一個溫文爾雅、風度翩翩，講話很慢，很
　　真誠的人……我們很多時候太忙碌，跟人講話時會四處看，各

嗇於給予對方時間，但他跟你講話時總會看著你的眼睛。還有他很有禮貌，也很有風度，就像一個夢中情人、白馬王子，坐在你前面和你傾訴，每次都有這個感覺。加上他的歌還那麼醉人、動聽……這些元素組合在一起，並造就了他的成功，你覺得是這樣嗎？

鄭：沒錯，我覺得你說得很對。我覺得他成功的元素不是刻意營造，或者唱片公司特意去包裝的，因為如果要做一個很人工化的歌手，你不能持續很久，但陳百強自然流露在音樂裡的那種氣質，以及型格而不張狂的衣著品味，我覺得百分之百是屬於他自己的，他能這麼成功，就是因為他可以將自己與生俱來的氣質、音樂天份，發揮得淋漓盡致。沒有經過唱片公司後期刻意人工化、包裝，就成為了他成功之處。

夏：他如此成功，所唱的每一首歌幾乎都成了經典名曲。你現在做節目很多朋友都會寫信來點唱，有沒有哪一首陳百強的歌最受歡迎？

鄭：《一生何求》一定會是其中一首，也一定會有《漣漪》……

夏：因為這些都是大熱，是大時代裡非常具代表性的歌，簡直是你一講就知道。《漣漪》甚至是當時的一首廣告歌……有另一些和陳百強合作過的人告訴我，他是一個要求很高的人，無論是音樂製作、唱片封套，都要做到完美，因此他獲得過很多唱片封套獎。他本身很有天份，對於顏色、美都很有要求，所以在

他身邊的人有時無故被他要求過高。你自己本身做事會否都有
要求？其實你對事物有要求，或者對協助你的人有要求，都是
一件好事，亦是一個很專業的表現。

鄭：絕對是。當然你講到他對自己有要求，我相信每個人如果對自
己的工作有熱誠都會有要求。加上我覺得一個藝人或者一個歌
手，一定要對自己有要求，也要比較自我才行，否則很難表現
自己在音樂上那份熱誠。我沒去到這個階段，但我對於自己在
工作上面也希望盡善盡美，例如做電台節目時歌與歌之間能夠
表達得無縫交接。

夏：你拍戲都是很盡力的。

鄭：拍戲沒辦法，為兩餐。

夏：最後有件事也想你告訴我，你曾說過記得當年得知陳百強走了
以後，我們這些 DJ 們的反應……

鄭：我是見到你。不知道有沒有記錯，畢竟陳百強離開也是
一九九三年的事，距離現在剛好三十年，記憶可能有點模糊。
那時我不是電台一個要員，只不過用一個旁觀者的身份觀察周
遭發生了甚麼事。我整天都在二台的辦公室，記得九三年陳百
強離開那時好像是晚上的時間，我不敢肯定。總之離開那時，
外界還沒公布，但收到消息知道他走了。那時我和你都在辦公
室，你那個反應是怎樣我已經忘記，但我知道你那個反應已經

告訴我，令我有一種很凝重的感覺。

夏：有大事發生了⋯⋯

鄭：沒錯。

夏：今日謝謝你。

鄭：也謝謝你。

當年鄭子誠為了追求一個女生，用了《漣漪》的其中一段歌詞，寫給對方，並開始了愛情的路途！相信陳百強許多歌都幫助過很多類似的男女主角，而填詞的鄭國江老師當然也功不可沒！鄭子誠用「溫文爾雅」形容陳百強十分恰到好處，其實我覺得這四個字也能形容他這位音樂情人！

夏妙然和鄭子誠

鄭子誠和陳百強四哥
陳百良

陳百強媽媽姚玉梅和鄭子誠

陳百強二姐陳小儀和
鄭子誠

Track
19: 感染力的
展現

徐偉賢曾在不同的活動上，選用陳百強的歌曲一邊彈

奏，一邊深情演唱，讓我的腦海裡浮現了從前陳百強

在舞台上演出的畫面。雖然徐偉賢不曾與他合作過，

但他音樂上的感染力和天份，深深地影響了徐偉賢的

創作路途！

／徐偉賢

夏：夏妙然

徐：徐偉賢

流芳百世的聲音

夏：我邀請了很多曾跟陳百強合作過或接觸過的人聊天，像鄭國江老師、潘偉源老師、倪秉郎前輩等，也有一些從來沒有跟陳百強碰過面，卻深受其影響的朋友，你便是其中一位。我認識了你很久，知道你很喜歡陳百強，但我沒正式問過你，其實你從何時開始接觸他的作品？

徐：我沒你們那麼幸運可以親眼見到他，我是透過看電視和聽收音機而認識他的。以前很喜歡坐在電視機前看一些音樂節目和頒獎典禮，那時候陳百強是頒獎典禮的常客，經常獲獎，我便有機會看到他現場表演，然後就愛上了這位歌手。

夏：那你最初接觸的是甚麼歌？

徐：我記得在小學四、五年級的時候已經開始聽他的歌，我想大家都會很熟悉《有了你》、《等》、《盼望的緣份》，甚至他替一些電視劇唱主題曲，好像《義不容情》的《一生何求》，我相信每一個香港人都會有很多回憶。

夏：我曾跟陳百強的哥哥聊天，他說其實他小時候並沒有正式接受過傳統的鋼琴訓練，只是偶爾參加一些比賽，最後因參加電子琴比賽獲獎，而有機會出道成為歌手，其實是一個偶然的機會。甚至鄧藹霖姐姐形容陳百強是「天才兒童」，因為他沒有接受正統訓練卻有如此的音樂造詣。你是彈琴唱歌的，不知道你對陳百強這樣的音樂天才有甚麼看法？

徐：他絕對、絕對非常有天份，我還覺得他很有熱誠。我們願意接受正統訓練，其實都是因為喜歡那樣東西。你想想陳百強沒接受過正統訓練，但在音樂路上卻一直充滿熱誠，我相信他的熱誠是強烈得我想像不到的。我覺得他的音樂感染力基本上無庸置疑，我常用「less is more」去形容他的音樂，因為他一部琴、一把聲音已經可以打動你的心，難道這不是天份嗎？

夏：是的！他當年在商場裡表演彈琴唱歌給我留下了非常深刻的印象，因為真的很讓人感動。其實你也是，我經常會在社交平台上看見你自彈自唱的影片，相當動聽，因此我想問你，其實彈琴唱歌這個形式對於一個歌手的起步，或者創作、表演來說有甚麼特別的地方？其他歌手大多都是拿著咪高峰唱，自彈自唱對你來說是一個怎樣的體驗？

徐：我覺得自彈自唱的表演形式是最誠實地和觀眾交流的一個方式，因為它只可以有鋼琴的聲音，不會像打鼓那樣大聲，加上我自己的聲音，觀眾就能把兩種聲音的配合聽得很清楚。至於

陳百強，他這方面對我影響很大，他的自彈自唱告訴我，原來一部琴和一把人聲都可以如此有感染力，令我更加相信音樂其實不需要複雜，簡簡單單的聲音已經足以令它流芳百世。

夏：你最喜歡陳百強的哪一首歌？

徐：我其實想了很久，哈哈，太多啦！如果真要我選一首具代表的歌曲，我會選《我的故事》。陳百強是一位唱作歌手，《我的故事》這首歌是由他親自作曲及監製的，向雪懷先生填詞。為甚麼我會選這首歌呢？我剛才提到陳百強的聲音有種很誠懇的特質，這首歌常讓我覺得好像有一個人將自己心裡的獨白很真誠地說出來，第一次聽的時候已經非常打動我，加上編曲特別，中後段有一個升調。在我自己作曲或者芸芸那麼多流行曲裡面，升調通常升半度或者升一度，但它最特別的地方是升一度半，其實這是很大膽的嘗試。這個升調好像把這首歌再提升了一個層次，彷彿把我帶到另一個世界。陳百強有很多非主打歌曲，《我的故事》是我最喜歡的。其實我小時候只聽過他的主打歌，長大後我覺得他的音樂世界就像一個金礦，你要「掘」，不是單看表面，他還有很多非主打歌曲很動聽。其實我「掘」了很久都還未「掘」完，希望現在的年輕人也可以像我一樣去「掘」陳百強的音樂寶庫，從中獲得啟發。

夏：你唱歌有沒有試過升一度半？

徐：一度、半度都試過，但我覺得升一度半很難與自己的歌融合，

不知道爲甚麼《我的故事》卻這麼自然。

三十年前的時尚

夏：剛才說陳百強是個音樂天才，其實他的天份不只是表現在唱歌方面，他在美學、設計、時裝方面都有佳績。他會參與構思或設計唱片封面，我和做美術指導的又一山人、給他拍攝唱片封面的攝影師 Sam Wong 聊天，他們都說陳百強在設計唱片封面或拍照的時候，會有一些想法，例如他會穿上自己的服飾拍封面照片，他曾穿過一條破洞牛仔褲。

徐：在那個年代出現破洞牛仔褲⋯⋯

夏：他那時剛買了一輛名車，他就穿著那條破洞牛仔褲靠著車身拍照。這是他自己想出來的，配合 Sam 的黑白攝影，效果很好。

徐：我記得那張唱片好像是《夢裡人》。

夏：對！他總是有很多想法和構思，還很堅持自己在美學上的要求，我想這就是他當年的衣著風格至今仍有人追捧的原因吧。馬偉明先生也說，他雖然離開了我們三十年，但他的衣服放在今天，都依然讓人覺得很時尚，好像他在三十年前就已經知道今天流行甚麼。另外，他喜歡穿綠色和紫色的衣服，這兩種顏色不是誰都能駕馭得這麼好的。

徐：在我印象中，他有幾種衣著風格，但無論是怎樣的風格，他本身就已經散發出一種貴氣，給人文質彬彬的感覺，所以他幾乎是穿甚麼都很好看，甚麼衣服都能駕馭。我也覺得他很大膽，勇於嘗試，剛才你提及的紫色是很難駕馭的。

夏：你曾穿過紫色的衣服嗎？

徐：我不敢，頂多穿藍色。但他穿紫色的衣服是有一種貴氣，這種化學反應很特別；另外我也很喜歡看他穿那些墊肩的，這種墊肩、闊身的西裝外套近年再次流行起來，很「韓風」，女生也愛穿。陳百強穿這款衣服，我覺得亦突顯出他另一種很英氣的特質。

夏：所以他以前穿過的衣服，到三十年後的今天再穿亦很時尚。

音樂精神

夏：除了歌曲事業，陳百強也曾涉獵電視、電台節目主持和在影壇中嶄露頭角。你對此有甚麼深刻的印象嗎？

徐：他曾經拍過一部電影《失業生》，是由他、張國榮和鍾保羅三個人合演的。有一幕我非常深刻，現在偶爾會上網重看這一幕，就是他在商場彈奏一部白色鋼琴，身穿校服，你記得他那時唱哪一首歌嗎？

夏：是不是《有了你》？

徐：是的，他在自彈自唱，所有人都在圍著他，這一幕我很深刻。除此之外，我記得小時候看過一個籌款節目，當時他為了籌得更多的善款而游泳，游了數十個塘，當時還是冬天，水很冷的，他整個人冷得發抖，我簡直對這位歌手獻上二萬分的敬佩之意。我覺得他除了擅長唱歌外，亦有一種書卷味，沒想到他還善於運動。

夏：你知道游泳需要素顏，有些歌手未必願意。

徐：他只穿著泳褲，所以我覺得他是一個很真實、很全面的一位歌手。

夏：陳百強的確是一位多才多藝、率真的天才型歌手，他的這些特質，對你音樂上的創作有任何啟發和影響嗎？

徐：我很想用四個字形容他給予我的啟發：靈感不絕。我寫歌都一段時間了，偶爾會遇到瓶頸，一點靈感也沒有，我曾在這些時候自彈自唱陳百強的一些歌曲，唱著他的歌可以給我創作的動力。雖然我不像你那麼有福氣可以親身見到他，與他合作，但我覺得我們也是有精神上的往來的，他把自己的音樂傳承給我，令我有更多的創作靈感，寫出更多更多的作品，再由我傳遞至下一代。另外，我覺得他是一個很好的典範，對我來說他是一個很值得學習的前輩。他懂得自彈自唱、穿衣好看、善於

運動、待人接物有禮、上台光芒四射……還可在哪裡找到這種歌手呢？他是其中一個我努力向前邁進的目標。

夏：讓更多人知道陳百強是一位如此出色的歌手，是我寫這本書的其中一個目的。很多人都可從不同途徑得知他的事跡，若再從我及一些接觸過他、和他合作過的朋友身上多角度地了解他，或會有新的啟發。希望憑著這些對話，讓更多朋友知道，原來八九十年代有這麼一位，我稱他為多元化藝術家，當然還有很多其他的藝術家，但我希望他在音樂的造詣和努力、他對時裝的天份、待人接物的真誠，可以化成一些文字故事，傳承給現在的「你」。

徐偉賢介紹了八九十年代創作歌手自彈自唱的文化，這是一種最真誠的、直接與觀眾交流的表演形式，也是他和陳百強喜歡的創作方式，一樣都是透過彈琴演繹自己的作品，配合自己的歌聲，打動觀眾的心。他們的創作告訴我們，原來一部琴、一把歌聲，有如此大的感染力，明白音樂其實不需要複雜的元素，只要真誠地表達就可以在歌迷心裡留下深刻的印象！

徐偉賢和夏妙然

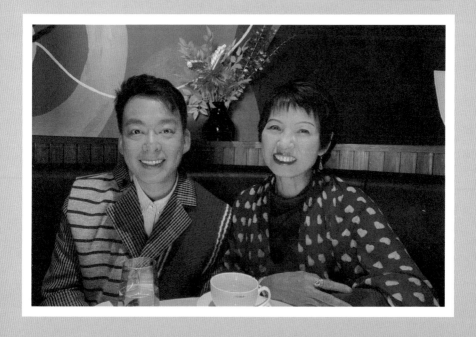

後記

撰寫此書,是希望透過回顧陳百強十多年歌唱生涯,讓讀者了解更多他當年的成就,並重溫八九十年代香港流行文化的盛況。

我邀請了很多前輩及朋友,與他們對談,分別有鄭國江、潘迪華、潘偉源、鄧藹霖、陳百靈、黃柏高、賈思樂、雷安娜、馬偉明、又一山人、黃永熹、關信輝、馮應謙、朱耀偉、鍾慶鴻、倪秉郎、伍家廉、徐偉賢、林家謙和鄭子誠,衷心感謝各位能和大家分享動聽的故事。

我們的訪談主要圍繞八九十年代的事,雖然陳百強已經離開了我們三十年,白駒過隙,昔日時光,如今看來,恍如昨日。謹望透過此書的各個故事,令大家更了解他。

最後,希望你們會喜歡我紫綠色系列的藝術作品,期盼在大家心中留下一點漣漪。

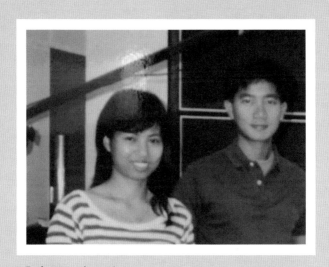

夏妙然和陳百強

附錄：夏妙然花藝作品
——對陳百強的懷念

我們是工作上的朋友，亦是知己。

他來電台做訪問，我們會先喝杯茶，互道近況，無所不談。

他常帶備一個公事包，

裡面有一些他想跟我分享的照片。

我們平常也會去散步，去跳舞，去聽歌。

最享受和他一起漫談的每一刻，我彷彿進入了他的內心世界。

多少年後的今天，

我透過自己紫色系列的花藝作品，一邊賞花，一邊懷念陳百強。

世界更美「紫」因有你。

押花作品

廣場裡的午餐──我愛巴黎
（Lunch in the Piazza - I love Paris）

獎項：2020 年美國費城年度花展押花組冠軍
（First Prize Award-Philadelphia Flower Show 2020, USA）

花材：竹筍皮、銀白楊、南天竹、櫻花樹葉

押花作品

愛是永恆（Rhythm and Harmony）

獎項：2023 年美國費城年度花展押花季軍及藍絲帶獎
（Third Prize & Blue Ribbon Award-Philadelphia Flower Show 2020, USA）

花材：櫻花、繡球花、飛燕草

押花作品

漣漪玫瑰（Rippling Rose）

花材：天竺葵、繡球花

押花作品

有了你（Only You）

花材：紫陽花、三色堇、小町藤

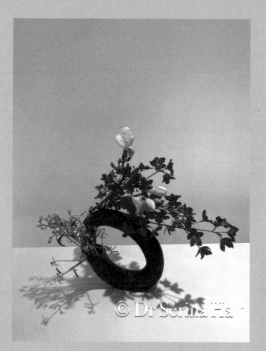

草月流作品

姿彩人生（Brilliant Life Sogetsu Art）

花材：大花飛燕草、菖蒲水仙

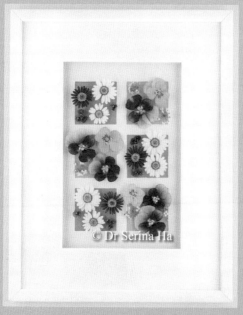

麗乾花作品

無盡的愛（Everlasting Love）

化材：白晶菊、堇菜屬、小町藤

盼望的緣份—— 陳百強

Forever My Love — Danny Chan

夏妙然　著

責任編輯　　Kayla
書籍設計　　Kaceyellow
資料搜集　　張穎研、蕭艷萍
花藝攝影　　吳祉林

出　　版

三聯書店（香港）有限公司
香港北角英皇道四九九號北角工業大廈二十樓
Joint Publishing (H.K.) Co., Ltd.
20/F., North Point Industrial Building,
499 King's Road, North Point, Hong Kong

香港發行

香港聯合書刊物流有限公司
香港新界荃灣德士古道二二〇至二四八號十六樓

印　　刷

美雅印刷製本有限公司
香港九龍觀塘榮業街六號四樓 A 室

版　　次

二〇二三年七月香港第一版第一次印刷
二〇二三年十一月香港第一版第二次印刷

規　　格

大三十二開（140mm × 210mm）二三二面

國際書號

ISBN 978-962-04-5295-6

三聯書店
http://jointpublishing.com

JPBooks.Plus
http://jpbooks.plus